永井一正
Kazumasa Nagai Design Life 1951–2004

台灣出版序
窺見 永井一正

王亞棻 磐築創意 總編輯

　談到日本平面設計的發展，還有一個不能不提及的大師，那就是永井一正。

　與龜倉雄策、田中一光、福田繁雄……等等，同為對日本深具影響的頂尖設計師，永井先生的確有著與眾不同的創作型式與自我風格。

　永井先生也是一個將自我思想融入設計作品中的創意者。他的風格從五〇年代最早期的幾何、六〇年代後的抽象，到八〇～九〇年代具象風格的動物主題，都反映出其在不同時期所體悟而產生的不同風貌。或許說他是一個隨著時代變貌的「魔幻師」也不為過。

　就如同永井先生所說的，圖像具有概念性、具體性及象徵性的特性，其本質更具有「咒術」或「自我暗示」的力量。圖像必須能傳達意念並且與觀者產生共鳴。如何將文字與圖像這兩種不同特質的要素組合以達到傳達目的，便在於肩負視覺傳達任務的平面設計師的想法中。

　　藉由多位大師，包括龜倉雄策、早川良雄、田中一光、福田繁雄、橫尾忠則、原研哉……等等設計師對永井一正的觀察分析與評論，以及永井先生自己對設計的觀點陳述，讓我們大家一起來一窺永井設計大師的圖像「咒術」與「魔力」。更期待透過這本書來向大師學習，而對於從事設計工作或學習中的大夥們，能在創作設計的自我思考上有所啟迪作用。

　　　　　　　　　　　　2013年10月于溫哥華　　**王亞棻**

聆聽生命的細語

柏木　博　設計評論家

在思考、觀看「視覺傳達」時，總會想到許多插曲。

例如兩百年前，當時的資料大多會採用繪卷或其它圖像方式來解讀歷史，但在那之前，圖像的運用並非那麼普遍。而在現代以前，圖像早已被認定是一種能夠讀取各種事物訊息的手段；可是到了現代，它卻長期不受重視。

此外，就算在口供調查記錄等文件上描繪嫌犯的插圖，此時的圖像或許能被當作參考，但它卻不具法律效力。這是因為，現代法律並不依賴插圖等意象式的圖形表現，而《六法全書》也僅僅採用文字記述。

若論及感覺，比起採用大量圖像的書刊，一般認為，僅有文字的書籍內容較為高尚；但我們透過眼睛從報紙、電視、網路獲得大部分資訊，依靠的卻是插畫或攝影等圖形較多。此外，圖形正與日俱增地覆蓋著我們的生活環境，但就算如此，圖形也不被視為理性和知性之物，因此從另一面向來看，它至今仍遭受到輕視。究竟這種感覺從何而來？個人認為，以合理主義為主的「現代」應該存在著某些問題。

永井一正，是一位在現代對這種視覺傳達的機能與意義進

行持續性思考的設計師。對此，在本書他撰寫的〈視覺傳達
設計＝平面設計師的任務〉當中就能夠清楚擷取到他的想
法。例如，他寫了如下的一段文字：

> 『現在，假設你想要變成像獅子般強壯的人。……在今
> 天，因為有語言和文字，所以也能夠將「想變成像獅子般強
> 壯的人。」這種想法以文字敘述並加以記錄。但是，考量到
> 像獅子般雄壯的姿態還是直接用看的比較理想的話，那就會
> 在牆壁貼上獅子的寫真或圖像。雖然無論是用文字敘述或用
> 圖形描繪，只要自己能夠理解其中的含意就不會有問題，但
> 是在現代，要說那是咒術嗎？自我暗示的力量擁有讓自己朝
> 願望前進的作用，從這點來看，我想，還是從圖像或寫真直
> 接接受意象會比較強烈。』

　　以上這段話，描述的是影像（意象）與文字的差異。永井
從一開始就抱持著他對視覺傳達的思考與意識，就算1980年
後半他突然從當時的幾何表現轉變成「活物」（Anima）的表
現方式，但這在某方面仍具有很深的關連性，然後2004年，
他又從當時的表現方式再度轉變成描繪「活物」，個人認
為，這些應該都有其關連。

　　現代合理主義會輕視依據意象而來的傳達方式，那是因為
人們認為理想的傳達方式是以知性與理性為中心的「形成共
識」為目的之故，換句話說，人們依據意象將無法形成共
識！可是，我們原本就不是只是為了要達成共識才進行訊息

傳達，而傳達本身就是對某些事物產生共感或共鳴，它原本就具有非常多樣化的目的性。然後，若要達到感覺的共感與共鳴，圖像（意象）至今則扮演著相當重要的角色。

歐洲新教散佈以活字印刷的聖經，亦即它因為進行新媒體派的活動而廣為人知。在此同時，他們也排除舊教會派使用的各種圖像（icon）與裝飾，而僅以文字印製聖經，也就是若要接近神僅需知性的文字即可，這是因為他們認為要接近神就必須忍著睡意閱讀文字的緣故，此舉是目前文字擁有優勢的要因之一。

但就如同永井所指出，獅子的「圖像」比起其「文字」表現，它依然具有一種「咒術」或「自我暗示」的力量。而平面設計師無論是文字或圖像都將它視為一種訊息傳達要素並加以運用，此點永井自然也不例外，不，那並非不例外，個人認為，永井他將圖像擁有的力量和「咒術之力」視為一體，然後以自身深入體會並加以瞭解才對！

在日本，一個創造者如果讓社會大眾認知他的表現風格後就無法改變，但這是一般情形，可是永井卻讓他的風格不斷變化，這必須要有非常的能量才能做到。如同前述般，他從1980年後半開始由當時幾何式的現代設計風格突然轉變成「活物」（Anima）的圖像表現方式，其圖像總能夠讓人感受到「萬物有靈論」與「咒術」。

實際上於1990年代後半，在加拿大多倫多參觀過永井一正

個展的人，皆有其作品與愛斯基摩人所描繪的「活物」相似的感想。

對於圖像所擁有的力量，永井認為在本質上是與「咒術之物」「活物」（Anima）具有深度連結，或者是被這種「活物」誘惑吧！為何會被「活物」（Anima）的力量誘惑？以下只是個人想法——屬於舊制中學畢業的永井在北海道廣大森林進行開拓工作時，在那裡，漆黑環境應該會成為他最真實的體驗吧！或許漆黑環境中的「活物」（生命）正不斷在他心中延續下去。

將黑暗中無數生命的感覺化為可視化表現的風格，這是他二十年前眾所皆知之事。然而現在，永井同樣以「活物」為主題，但卻再度讓表現風格突然產生變化。對個人而言，其表現似乎在傾聽「活物」的微小細語並感覺到是朝向更纖細的聽覺與目光方向發展。

永井一正的宇宙與生命

原 研哉 平面設計師

　　就像指北針正確地指向北方一般，永井一正所有的作品都展示出一種普遍性。因此以設計為志的眾多才能者們，就像遠望靜止的衛星軌道般，眺望著永井的作品。從日本平面設計黎明期開始到現在為止，永井總是在設計師眼前持續綻放出強烈光芒，而我們則是藉由將那光芒放進視野內來確認自己的位置所在。

　　他的成果帶給世界莫大感動。從華沙國際海報雙年展開始到墨西哥、莫斯科、烏克蘭……等，無論是哪一個國際展，永井在它們創設不久後便獲得最大的獎項。

　　永井不喜好瑣碎之事，他的感官是持續運作在掌握「本質」一事，並且只要抓住核心就不再將時間浪費在旁枝末節上，他是一頭只獵取獵物心臟的獅子。其作品再加上余裕和重點後，便朝向泰然自若的個人大道前進。以札幌冬季奧林匹克運動會的標誌為起始，在眾多象徵標誌設計與海報設計等工作中，唯有面對「本質」聚焦，這才是孕育永井一正「美」的原點。

　　在海報設計工作上，他從初期幾何學抽象到有機抽象、運

動抽象、之後是以動物為主題的具象等，其風格歷經了眾多
變化，但那皆是「不變」，換句話說，那是他想要貫徹站在
跨越時代並捕捉不失掉新鮮感的根源的作法。如果借用創作
者自身語彙的話，那就是在抽象時代中的「對宇宙空間的憧
憬」，也就是說他想要表現出人類智慧所無法觸及與具超越
性的天理，而在作品中描繪的是一種透明且無邊無際的宇宙
秩序。

他以具象方式描繪動物後，在表現上就轉變成柔軟筆觸，
其描繪對象也非遙遠宇宙而在於生命深處，那剛好與他幾何
抽象作品像是鏡像般的呈現出完美的對稱，而一系列動物作
品則進化到生命深處的宇宙中並朝向根源持續往下挖掘。

巴克明斯特・富勒送給阿波羅9號太空人拉塞爾・施威卡特
以下詩句：

『所謂「環境」是除了我之外的全部／所謂「宇宙」是包
含了我在內的全部／在『環境』和『宇宙』間唯有一點不
同，我』

永井一正將「我」帶入設計的觀點就和這首詩相同。因
此，他親筆進行線形描繪決非要表現個性，若更深入探究，
就算是以手工描繪，他的線從「技巧」角度來看也是自由
的。創作者雖然說著：『以靈魂全力描繪』，但那應該是在
徹底迴避「精巧描繪」的情況產生出線形吧！或許也有嘗試
用左手作畫的作品，但唯有以純粹且完全幼稚、拙劣為志的

線形描繪才能夠繪製出擁有生命與實體的有機個體，那就是
「我」，以及內部宇宙，也就是和「普遍」連結的「終極境
界」，而永井應該是將它進行本能性的體會吧！

文中詩句引用自立花隆《從太空歸來》[中公文庫]

取自《ADC年鑑2000》

目次 Contents

Kazumasa Nagai

Ⅰ. 抽象性和宇宙性的造形世界 [1950s－80s]

　　永井一正的海報，是以自身造形的原創設計來傳達同時代
的新鮮意象。此外，永井的個性化表現風格，總會隨著時代
轉變並展現出要超越自身表現的渴望。

　　1960年代初期，他大多以直線、曲線、色塊進行構成設
計，從中我們能夠看見細線集合與光學性表現。到了1970年
代中期，此時平面性構成已經消失，他改採大海、天空影像
的實景組合等方式，成功呈現出具有縱深與廣闊空間的透視
感。在1970年代後半，永井帶入他在構圖上的風格特徵「傾
斜構成」，在平靜畫面中創造出大幅晃動的戲劇性宇宙空
間。接著到1980年代後半，他再加上多重視點與多重模樣的
組合表現後，除了在空間中賦與躍動感之外，作品也產生出
一種歡樂、華麗的律動感。

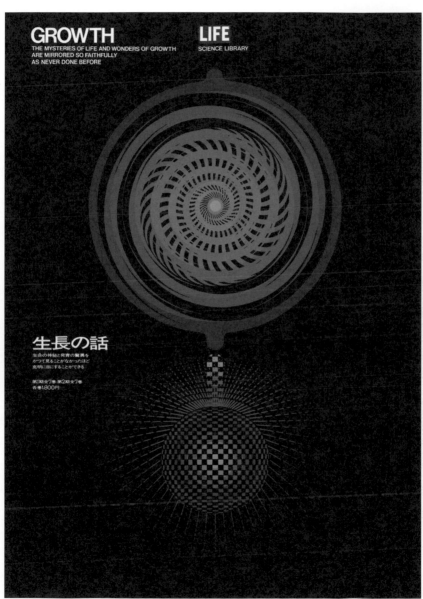

Life Science Library Series「成長的話」（1996）

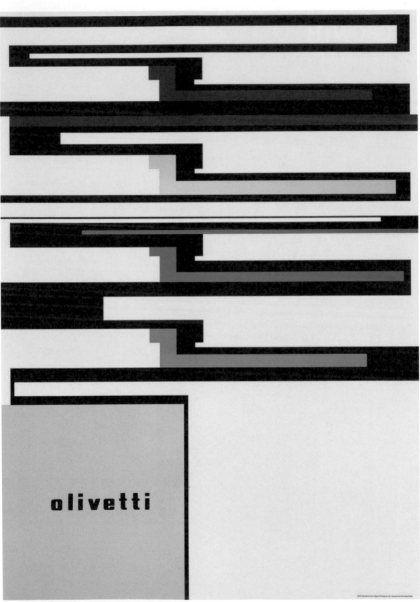

Olivetti (1957)

日本設計展望（1960）

京都市交響樂演奏會（1959）

Artur Arturovich Fizen獨唱會（1961）

Владимир Малинин 小提琴獨奏會（1962）

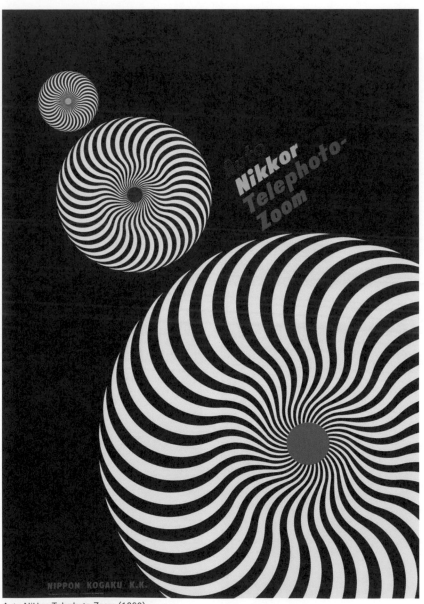

Auto Nikkor Telephoto-Zoom (1960)

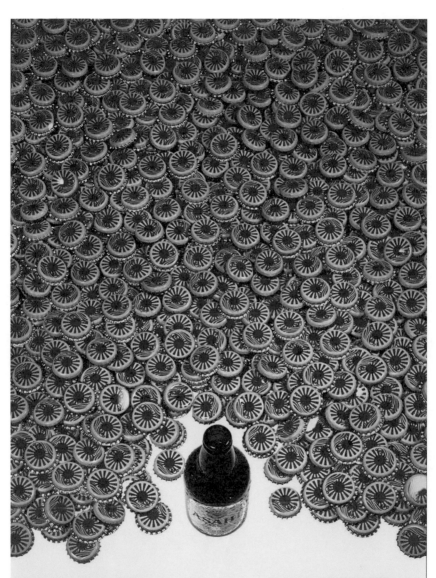

発売1年3億本 マイペースで飲もう アサヒスタイニー

ASAHI飲品（1965）

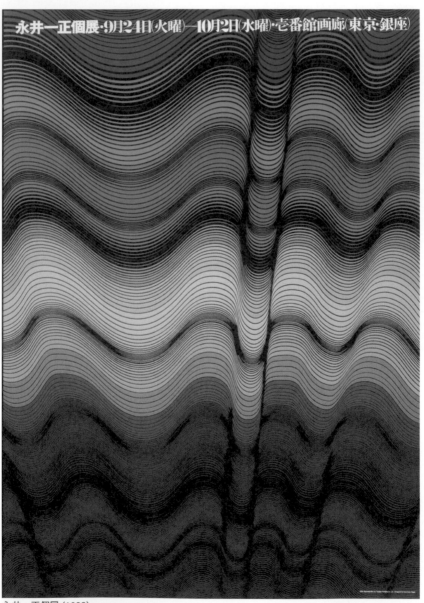

永井一正個展（1968）

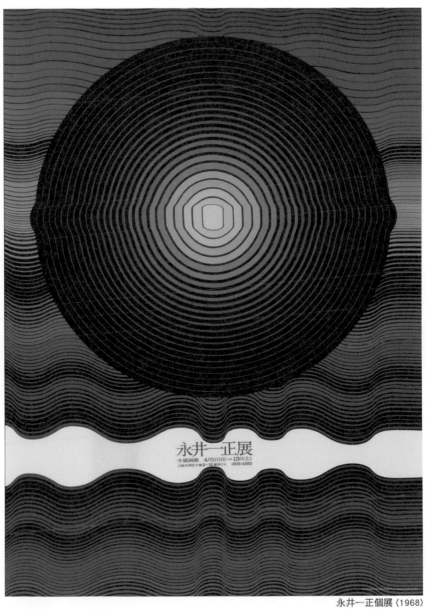

永井一正個展 (1968)

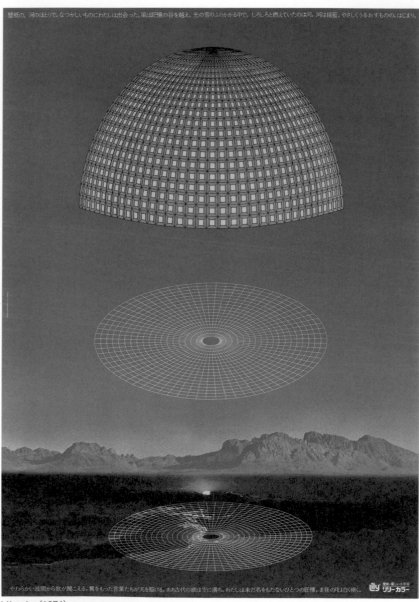

Lilycolor (1974)

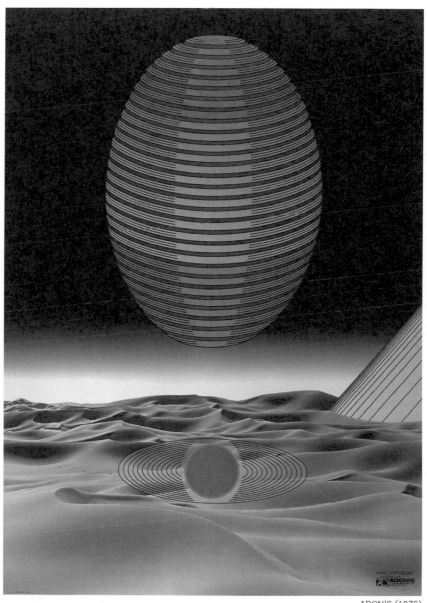

ADONIS (1976)

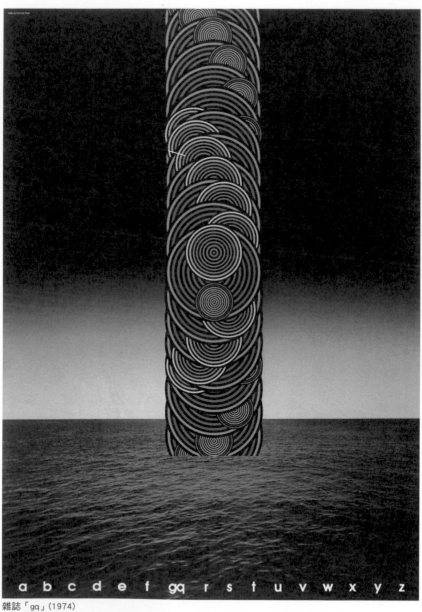

雑誌「gq」(1974)

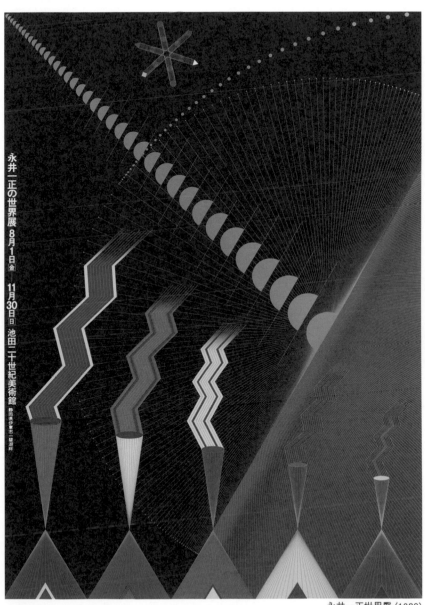

永井一正の世界展 8月1日(金) 11月30日(日) 池田二十世紀美術館 静岡県伊東市十足

永井一正世界展 (1980)

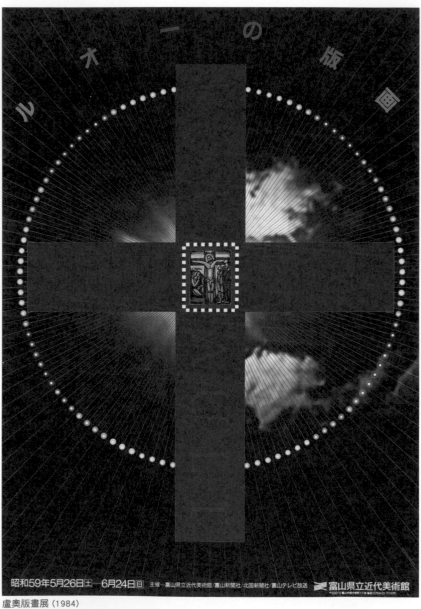

盧奧版畫展（1984）

Lucio Fontana展（1986）

現代日本海報 (1982)

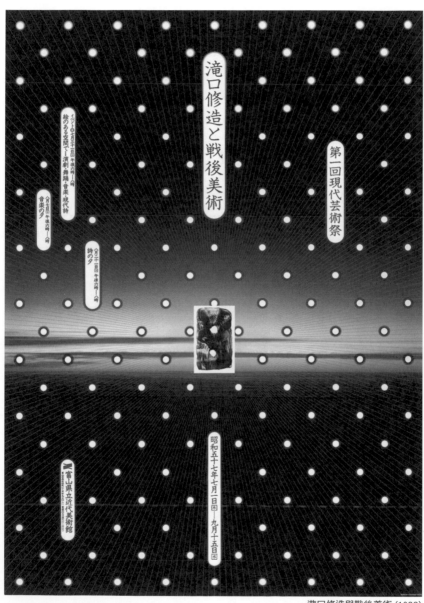

瀧口修造與戰後美術 (1982)

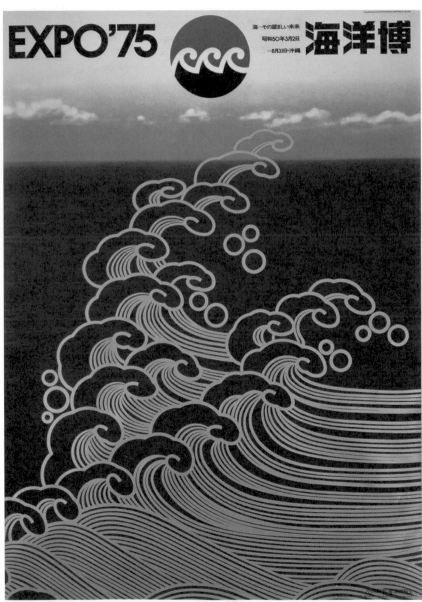

沖縄海洋博覧會 (1972)

永井一正的近作

早川良雄 平面設計師

　　1960年在創設日本設計中心時，從大阪請來了永井一正、田中一光、木村恆久、片山利宏等中堅成員，中心首腦們的眼光非常正確。具有當時大阪最敏銳才能的他們，當然就被放在日本設計中心的核心位置上，於此同時，他們也成為東京平面設計界的「眼」，這是他們最真實的實力。

　　但這件事倒過來看，大阪原本朝氣蓬勃的設計師卻被東京搶走，對此，大阪方面則顯得苦惱。當時，我被他們一夥邀請到一家關東煮店內徵詢參加設計中心的緣由，我想，那是一種對談的形式吧！雖然那時我也考量到大阪落寞的狀況，但還是不得不贊成他們到東京，那一夜我難以忘懷，而失去他們的大阪的傷痕至今似乎尚未痊癒。在那之後六年，他們成長的幅度相當大，而且在自身內看清各自的性格，他們以一種確實的自信姿態面對社會。而當中，特別是永井和木村，他們兩位發展出我以前所想像不到的特異才能，這讓我對他們抱持著濃厚興趣。

　　永井一正的造形特質在於不將自身置於旁枝末節中的身形大小。在此意味下，他並不屬於日本式，而是以一種嶄新且

落落大方的方式貫徹著他的設計。若換成另一種說法，即無論好或壞，他似乎是被偽裝成無機冷漠的撲克臉所支持著。

那是在這近兩三年來，於現象上是些微的，於本質上是既深且劇的轉換。例如他近作的〈東京Motor Show〉（東京モーターショー）、〈心之話〉（心の話）等海報或《欲望的戰後史》（慾望の戰後史）的封面設計，這些和舊作Olivetti等海報相較之下就非常明顯吧！

永井告訴我他最近對「造形」的關心，在於只用直尺和圓規來連結抽象圖樣以及要如何表現出「生命」和「有機性」這點。這種固執追求的成果可以在他近期的作品中看見，特別是在1996年度奪得日宣美會員賞的TIME LIFE公司的〈生長的話語〉（生長の語）海報中，他加入了「讓人感到以他當時的作品而言似乎欠缺了什麼」這種高度的洗練感。我想要以此作品做為「永井造形」的一種極致，在那畫面中，抽象或具象已不需多問，而主觀性的心象與客觀性的觀照世界也已融為一體，那就是他所說的：具有「生命」的深沉空間是寂靜無聲的。

另一方面，在設計中心的「朝日啤酒」部門和VISTOR部門中，他的藝術指導早已獲得肯定。此外，在近期日通伊豆富士見遊樂園的視覺設計策略中，能夠看見對象的社會意識和原始意象的明確視覺化，對此，我想對他再度表達敬意。

永井一正紳士的慈祥面孔並沒有崩解，也沒有意識過剩或

不足的問題，他總是以堂堂正正的身軀緩步向前行。每當接近時，他的眼角總會上揚微笑著，真是一位美男子！以年齡論我是他的前輩，但是面對他，我們總是會顯得提心吊膽。只要他一開口說話，就會以一種穩重優美的聲音和獨特語調進行說服力十足的論述。他真的非常認真……等等。

那他究竟有沒有不好的地方呢？

摘錄自《Graphic Design》No.25、1996

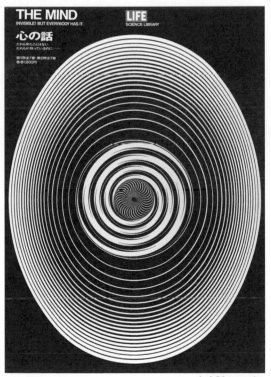

心之話（1965年）

新巴洛克

龜倉雄策 平面設計師

永井一正是一位世上少有、追求著像是既狹小又深邃如溪谷般個性化表現的創作者。而且就算說是個性，他的表現樣式也太過於強烈，那種強烈程度，因為綜觀全世界也找不出類似的表現形態，因此會深深地烙印進觀看者的大腦之中。

因為我從初期開始就已經有在接觸他的作品，所以對他表現形態的變化有一種類似週期性蛻變的記憶。從大約二十五年前的初期開始到現在被認為是宗教性曼陀羅式的構成為止，我們能夠看到的是如此的轉變過程，但是到目前的表現形態為止，約略可以看到他八次左右的蛻變。

但非常有趣的是，觀察他從初期至今在表現形態上的共通點，就會發現那是固定光線的運動。我循著永井的海報歷史看過他150件作品，最基本的是律動性的迴轉樣式，然後是以雷射光的思考模式進行線的累積。但無論是律動或光線，在技術上要將這些帶到平面上是一件非常困難的事。可是永井，他完美地跨越困難，並創造出屬於自己的表現風格。

這種律動的感性或對光線敏銳的神經，是不是本質性的存在於他的肉體當中？對此我感到非常地不可思議！那是因為

他似乎沒有運動員所擁有的運動神經之故。所謂「人」是有
趣的，並且對於自己沒有的東西會產生憧憬，然後有一種探
求並培育它的習性。我想，或許永井就是本能地培養這種習
性吧！

　當我看見他最早期在日宣美展展出的Olivetti海報時，那雖
然留有永井他年輕未成熟的感覺，但卻注意到他將新鮮造形
置換成編排上的動態表現，那種造形確實含有孕育出他現在
造形哲學的雛形，對此，我感受到了他非凡的才能。

　因此，前面雖然談到他的表現形態經過八次週期性的蛻
變，但那種轉變絕非一蹴而成，而其表現也就相當自然地進
行演變推移。永井他從1958年到1962年這段期間創作了相當
多的音樂海報，對此，他費盡苦心在該如何用動態方式捕捉
音樂這點上。我認為，永井的造形基礎是在這個期間內完成
的，特別是這系列作品中的〈小提琴獨奏會〉（ヴァイオリン独
奏会）海報最讓我欣賞，因為他只用一條直線和一條曲線就象
徵性的完美呈現出琴弦美感。從1965年到1966年期間，他創
作出〈LIFE系列〉和〈東芝IC〉等數件海報作品，而這些就成
為明確展現出永井創作方向的紀念性作品。然後，1966年的
〈SD〉或1973年到1974年之間的〈gq〉海報則是他造形思想
完成期的作品。我特別喜愛他1974年製作像是海面水龍捲的
旋轉圓柱作品。

　而1974年的〈PRINCE LIGHTER〉，從1974年到1976年間

創作的〈LILY COLOR〉和〈ADONIS〉這五件海報作品，我認
為是永井創作歷史中的顛峰作品之一。無論是以沙漠、雲、
水、太陽等寫真的配置和細線來構成宇宙樣式的蒙太奇，這
當中展開了如同幻想詩篇般的世界。而電腦繪圖樣式就像在
空中游泳般的巨大阿米巴原蟲，或者是直到消失為止不斷延
續的階梯，這些都是極富幻想性的。若說到喜好，他的這個
時期是我最喜愛的。

　永井一正他擄獲時代的神經極其敏銳，而且對應那些時代
的感覺也相當敏感。除此之外，雖然他以飛快速度追求即刻
對應時代的表現與造形的變革，但不可思議的是，那當中並
沒有所謂追求「流行」的輕浮感。我想，那是他各時期的表
現都瀰漫著一種充實感，而作品是以精力十足的造形來支配
整體並佈滿綿密的神經之故。其結果當然和完成度的高低有
所關連，此時若完成度不足，那反而會給人一種輕浮感。

　觀看他近作的〈富山縣立近代美術館〉和〈天理〉海報
後，可發現各種要素和樣式說明式的交互重疊並密密麻麻地
塞滿在一個畫面中，那實際上是華麗且熱鬧的。但對此我感
到不可思議，因為那不但沒有鼓躁感且仍然具有整齊的秩
序。這種不可思議的感覺該如何說明？由我來看的話，雖然
將這些海報的某部分樣式放大似乎就能夠完成一張有趣的海
報，但在他構成的畫面中，這些樣式卻是重疊和競爭般的存
在著。而且不僅如此，其中還鑲嵌著多彩色調並創造出一種

獨特的韻律。

他此時的作品並沒有任何些許的不自然，而且除了建構出幻想世界外，有時也充滿了宗教性的氛圍。再者，還請各位注意畫面中還燃燒著日本人擁有的戲劇般感情這點。再接著看他更近一點的作品後，會發現表現的新鮮度再度提升且變得更為熟練，對此，我感到他似乎更如虎添翼了！不迷惘、充滿自信，因此在表現的獨白性上產生出鑿刻的深度，那也像狹長的溪谷般，在貫徹到底的個性中發出冷峻的光輝。

對於永井一正，我實際感受到他彷彿是平面設計中的新巴洛克奠基者。

抄錄自講談社1985《永井一正的世界》

LILY COLOR (1974年)

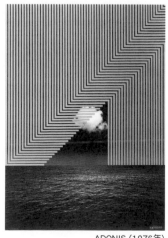

ADONIS (1976年)

II. 動物系列 [1980s－90s]

　採用蘭鑄（譯註：金魚的一種）與花、山與月，日本的傳統美與現代性在永井流中得以呈現。

　以1987年主題〈JAPAN〉（右頁）的海報為分水嶺，版面裡具體形態的圖紋樣式幾乎都埋沒在手工描繪中，不知從何時開始，生物們皆以不使用尺規的有機形態、樸素且舒緩的姿態登場，之後這種表現形式更成為海報主角。而這些生物們的樣態並非存在於現實，它們有時以可愛和幽默的表情進行訴說，或者是一聲不響且貌似寂寞的凝視著你，更有時也會呈現出一種奇怪且不可思議的形態。

　永井的造形長久以來看似被抽象形態所拘束，但他以手繪肌理的這種表現方式，卻從現代設計的合理主義束縛中獲得了解放。

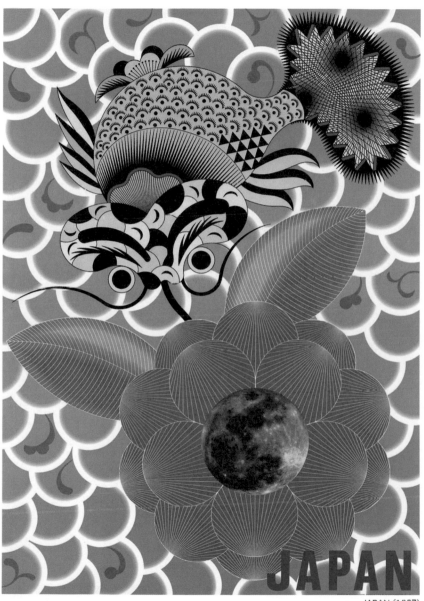

JAPAN (1987)

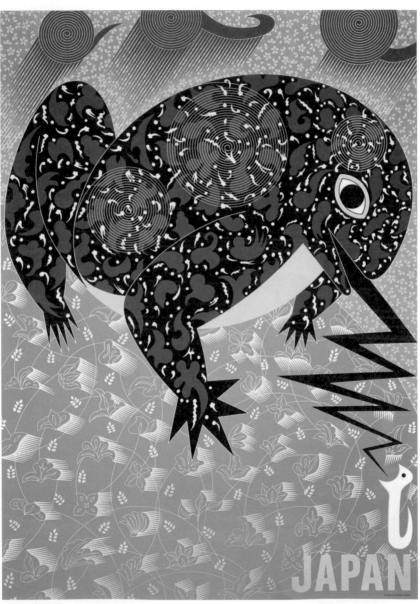

JAPAN (1988)

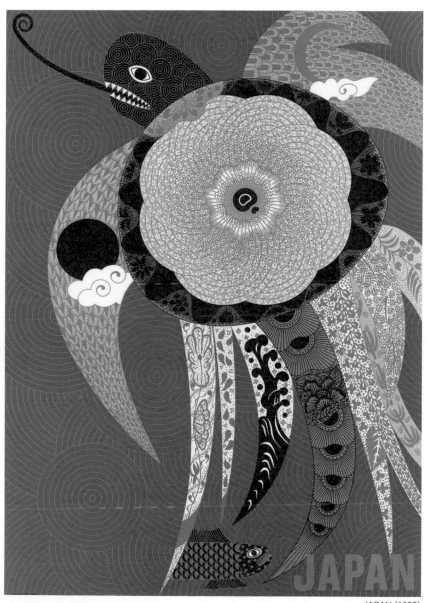

JAPAN (1988)

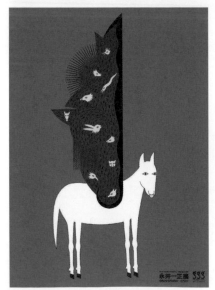

永井一正展（1989）

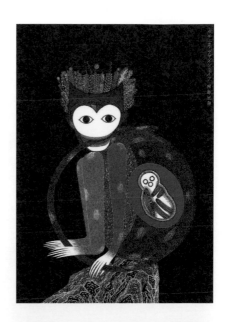

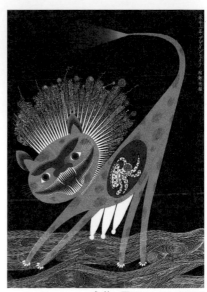

永井一正Design Life（1993）

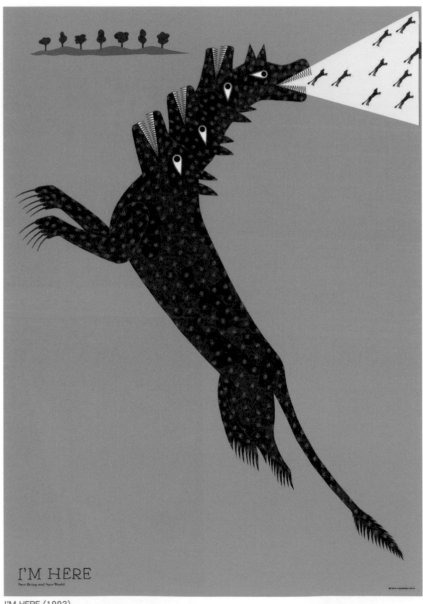

I'M HERE (1992)

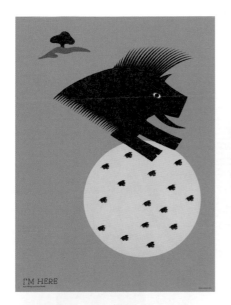

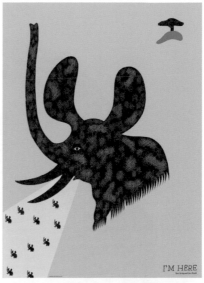

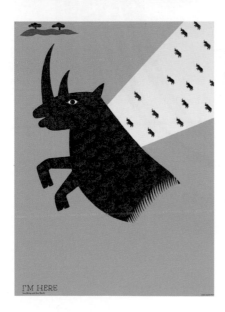

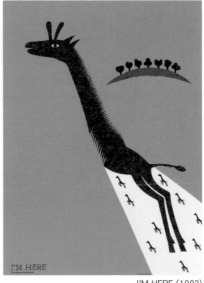

I'M HERE (1992)

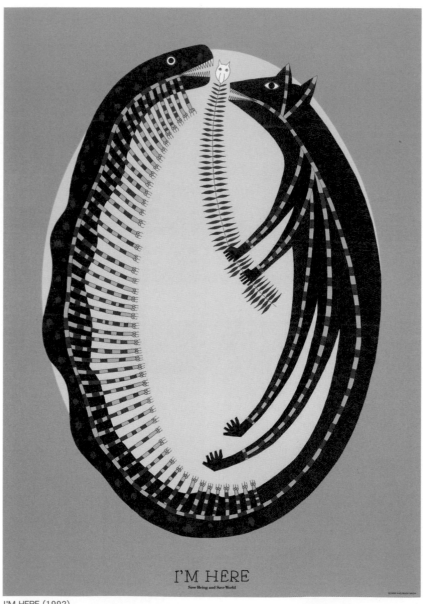

I'M HERE (1992)

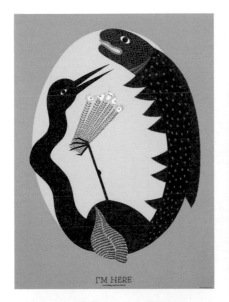

I'M HERE

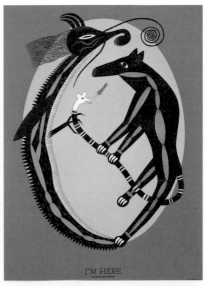

I'M HERE

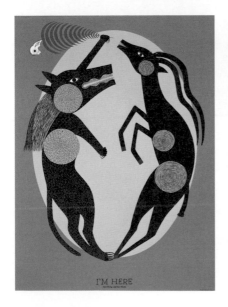

I'M HERE

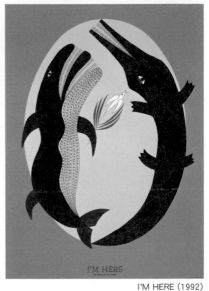

I'M HERE

I'M HERE (1992)

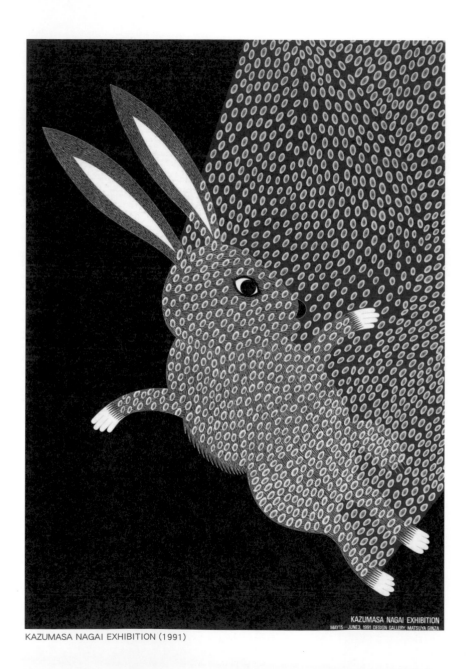

KAZUMASA NAGAI EXHIBITION (1991)

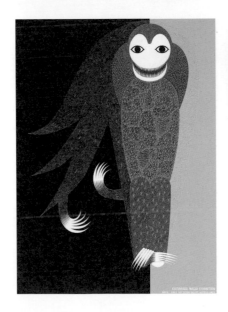
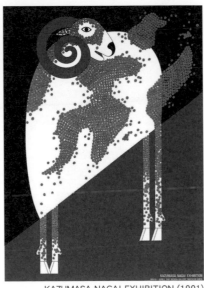

KAZUMASA NAGAI EXHIBITION (1991)

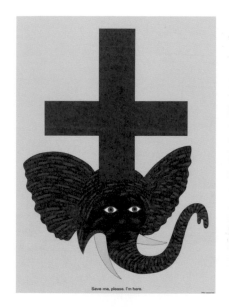

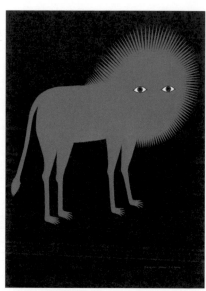

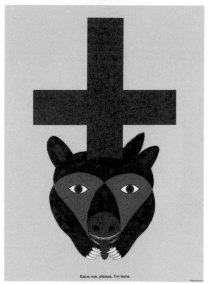

Save Me, Please. I'm here (1993)

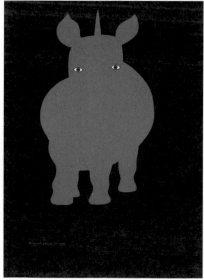

Save Me, Please. I'm here (1993)

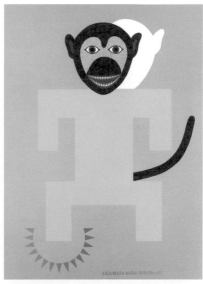

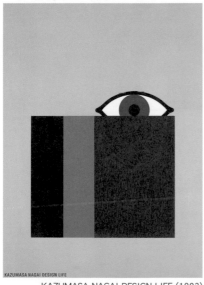

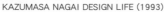

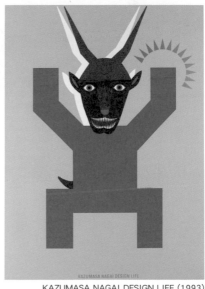

KAZUMASA NAGAI DESIGN LIFE (1993)　　　KAZUMASA NAGAI DESIGN LIFE (1993)

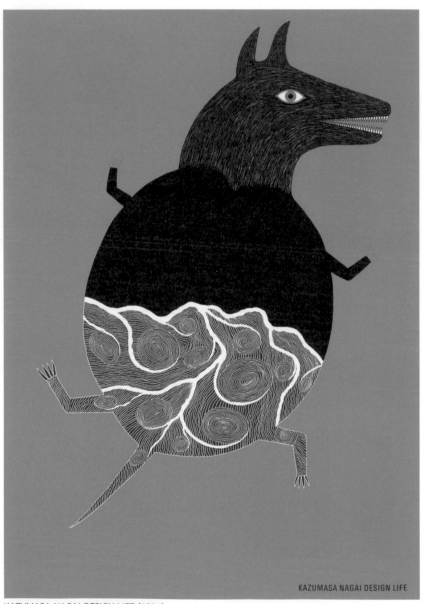

KAZUMASA NAGAI DESIGN LIFE (1994)

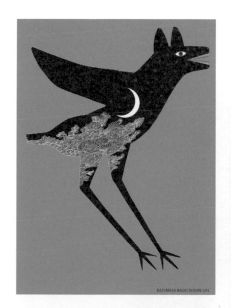
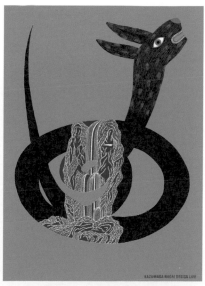
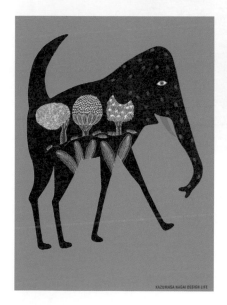
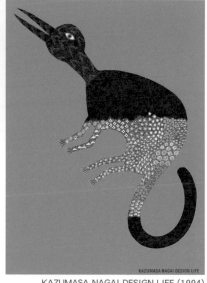

KAZUMASA NAGAI DESIGN LIFE (1994)

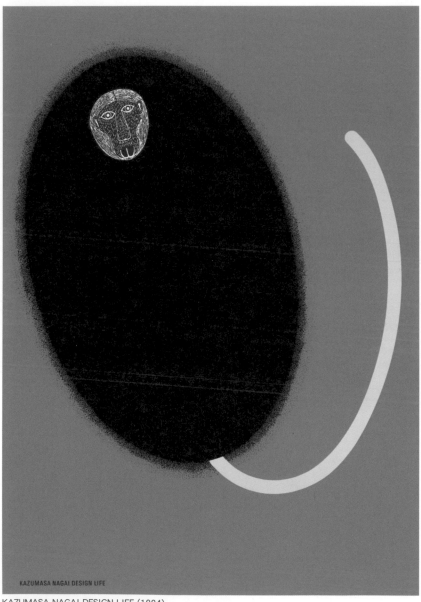

KAZUMASA NAGAI DESIGN LIFE (1994)

抽象的戲劇　永井一正

勝見　勝 設計評論家

　　以前有一部法國電影〈Un carnet de bal〉，若用它的手法對「PERSONA成員」（譯註：PERSONA指的是1965年在銀座松屋百貨舉辦的設計展）進行訪談或許會變成有趣的的紀錄片。已經是幾年前的事了，在從華沙飛往巴黎的飛機上我和簡‧勒尼卡（Jan Lenica，波蘭設計大師）同席，那時有了許多對話，其中之一是將粟津潔等人的作品試著推出國際版……如何如何等等？

　　回歸主題，永井一正也是PERSONA（人物誌）中的重要成員之一，當時的永井受到龜倉雄策相當大的影響，比起龜倉的構成能力，他似乎是被抽象造形的象徵性所吸引。最近也在某場對談中，對於「原子力を平和利用に」（中譯：將核能用於和平用途上）那種「將那光芒抽象化的海報並非純粹是構成而已，那是將自身非常鮮明的核能力量象徵化後收於內部，然後再更進一步表現出對和平的渴望」感到讚賞。（《日本Art Direction》美術出版社）

　　此外，在同一場對談中，也有接觸到杉浦康平早期的音樂會海報，他說到：『我認為那也是將音樂這種聲音世界要怎樣以抽象形態呈現，然後有沒有可能將聲音之上的事物做視

覺性的整理歸納？這種大膽的實驗和具有內容的抽象。抽象在目前有些過時，那是因為當中包含的內容過於薄弱而只用構成頂替，我想這是它衰退的原因之一。現在雖然被認為是寫真和插畫的全盛期，但只要更進一步讓抽象的意義性展現出來的話，那麼我認為，抽象就會擁有相當的普遍性而在設計形成上擔任重要角色。』

在這點上我想到的是永井的〈日本的設計展望〉（日本のデザイン展望）海報。那是在世界設計會議時，他為了我和劍持勇經手的同名展覽會而做的海報，那在表現上呈現的是日本人的原始意象，而在我腦中是和駿河銀行的抽象化富士山標誌做了連結，然後也連結到他和白井正治以及有本功在日宣美展提出的〈我們想要這樣思考新國旗〉（私たちは新しい国旗をこのように考えたい）的提案。

我在思考永井一正的工作時，總會感到抽象和構成這種用語有些過於不自由。和那比較起來，超越表現在日本的紋樣等日本人的原始意象，深入鑽研人類原始意象與印象情景的象徵和記號的世界，不才是問題所在嗎？這一點，我在〈出原榮一的樹木圖形〉（出原栄一の樹木図形，《Graphic Design》74卷）中接觸到有關於德謨克利圖（Demokritos）的原子論和柏拉圖（Platon）的理型論，這點我想聽聽看永井的想法。

摘錄自《Graphic Design》77卷、1980年

国旗に対する提案

国旗は、いうまでもなく国家のシンボルである〈日の丸〉の旗は、日本を象徴するただ一つの標識である だが私たちはこの旗について、余りにも無関心でありすぎはしなかっただろうか 私たちの周囲には、寸法もちがえば色もちがう幾百・幾千の〈日の丸〉がある 一体どれが、本当の〈日の丸〉なのだろうか 驚いたことに、わが国には国旗に関する特別の規定は、なに一つない すでに東京オリンピックが迫ってきている 新しい日本のシンボルとして、〈日の丸〉の旗を考えるべきときは、今をおいてはない 一国の国旗を軽々しく問題にすべきではないことを十分に承知しながら、私たちはグラフィック・デザイナーの立場から、あえて新しい〈日の丸〉を提案しようと思う これが、〈日の丸〉を考えなおす大規模な運動の、ほんのきっかけにでもなれば、これ以上の よろこびはない 〈日の丸〉の旗よ、暗い思い出をこえて、よみがえれ

1

私たちは新しい国旗を
このように考えたい

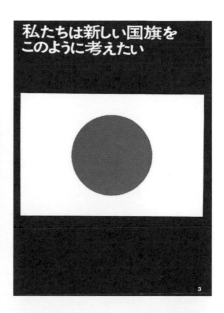

3

新しい国旗の形と色は
このように決めたい

4

新しい国旗はこのような
イメージをもっている

私たちは新しい国旗に、わが国の未来にふさわしい力強さと、美しさと、安定感とを持たせたいと願った そしてこの願いが、私たちの単なるひとりよがりに終らなかったかどうかを知るために、ささやかながらイメージ調査を実施した その結果として、私たちの 新しい〈日の丸〉の旗が、各層のかなり多くの人々の 強い支持を受けたことを附記しておきたい

5

「我們想要這樣思考新國旗」（1962年）

現象的宇宙

木島俊介 <small>美術評論家</small>

喔～，那些我們人類機械的探索者，就算你們是因為他人死後而獲得知識，但這有些悲哀。請愉悅在我們創造者打造的優秀道具下連結你的智慧。
——李奧納多‧達文西

很困擾，很困擾，這是真心話。因為我是雜學的學徒，所以我什麼都寫。達文西、杜勒、畢卡索、波洛克，他們都沒什麼好怕的。但是，只有對永井我不行。理由很簡單，因為我沒有最先進的印刷技術相關知識，看他近期的工作時，我無法理解那種表現怎麼能夠做得到？他想像力的源頭很不可思議，關於這點，不管怎樣似乎都有可以寫的地方，就算我提出錯誤的見解也應該是笑過就算了吧！因為這是形而上的問題所以也會有意見不合的時候。這個見聞廣博的人物從歷史中得到豐收的資源，這也是可以理解的。但是印刷術是科學的問題，所以誤解應該是不被允許的吧！雖然也有即時學習這種手段，但這樣的程度畢竟無法到達他的領域。

是～1970年代嗎？在麻省理工學院等帶頭之下，大力提

倡藝術和科學的融合，但是，至少藝術這邊幾乎沒有從科學那裏得到什麼好處。雖然科學性的作品堆積如山，但卻沒有便宜電氣製品以上的價值。雖然產生了作品，但卻沒有出現藝術家。可是，和高等研究機構水準不一樣，擁有「科學頭腦」、「科學智慧」的藝術家接連產生，而永井一正就是以這種人的身分站在創作世界最先端的位置。他的作品並非單純意味著印刷術這種科學的方法和原理而已，他的存在是科學經驗和思辨想像力的活力表徵。

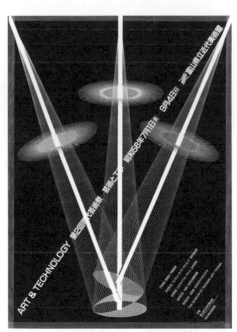

第2回現代藝術祭——藝術與工學 (1983年)

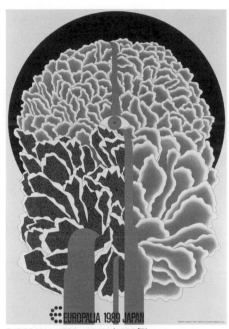

EUROPALIA 1989 JAPAN（1989年）

　理所當然的，他孕育出來的驚奇世界，是將該世界以實際存在的現象來擷取，而其力量根源就在這裡。某位設計師前輩把那稱為「新巴洛克」，但他這種動態現象的世界觀在初期的海報〈大和帆布〉（だいわの帆布）（1952年）出現後就以增幅的線型來表現，然後再用渦卷收斂並展開成充滿能量的螺旋形態。思考在那之後永井一正的進展軌跡，這種當時充滿力量的橢圓世界就好像是孕育大爆炸的星雲世界。而在他這樣的作品中，所有的形態在意義上雖然是以動態來加以捕捉，但那絕對不是只有這樣而已。

　　這是一件非常奇妙的事，面對形態創造這種行為，現代的我們最早碰到的明明是清一色的白色，但我們卻未曾聽說過人們的想像力泉源是白色世界。現象和存在之間的深層領域是灰暗的，甚至有時也會被認為是混淆萬物的深度黑暗。而永井的形態，就是從這種深與厚以及無上神秘的幽闇中產生。但這樣的生成卻宛如被旭日的直射光線所引導、控制，並以直線方式呈現。這種敏銳進展的線，對我而言會想到的是智慧領導者文藝復興時期的線和透視法。知性時代的賢人們，究竟是怎樣被這種手法所魅惑，並在引誘下產生出這種生動的線呢？

　　但是對平面設計來說，只有生動的形態和具動態的構成是不足的。造形是透過「面」，而色彩則是經過「對照」才獲得訴求力，但應該沒有人像永井一正那麼透徹瞭解這件事才對。無論是當成想像力的深淵，或當作萬物無限遠的深邃背景，從眼前開始敏銳向前推進的形態和清澈的光波形態，那在在釋放出一種花火爆裂的瞬間感覺，就在那一瞬間凍結劇烈運動一幕的形態，是將生命和物質間的異次元兩義性毫不隱藏的呈現出來。這是魅惑和驚恐之間交錯的發光體的啟示錄顯現，是運動和釋放之間的活力，是在時間內運動、在空間內占據明確場所的兩義性存在的活力。在這裡，具有永井一正智慧性的世界。

<div style="text-align: right">摘錄自國立近代美術館《現代之眼》1988年</div>

III. 版畫與標誌 [1960s－90s]

　對永井一正而言，版畫是他在平面設計工作上的造形修練之地。他將版畫製作中發現的造形方法，運用在海報和書籍設計上，這同時也成為他促進自身表現風格轉換的契機。

　另一方面，對永井一正而言，標誌是將目的和主題濃縮成極為單純的造形後，再行傳達的視覺傳達設計原點，是處在海報發散與擴張意象的相反側。和海報相同，標誌也是他最重視的領域。而在永井製作的標誌中，由於凝聚了他在自身個性中培養出來的造形品味和本能性平衡感所產出的形態，因此具備了現代性速度感和大器的風格。

No.C（1968年）

No.B（1968年）

作品E (1968年)

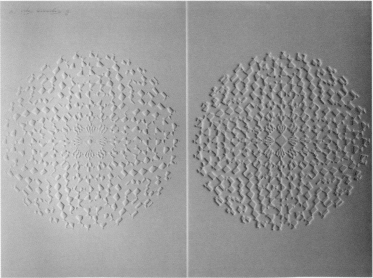

作品AB (1968年)

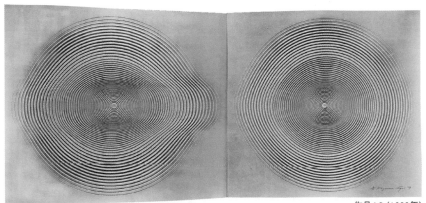

作品AC（1969年）

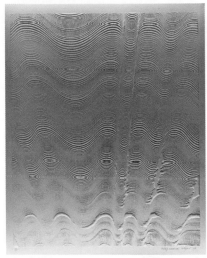

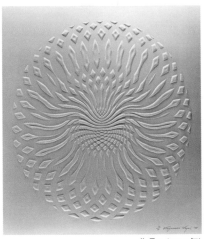

作品D（1968年）

作品A（1968年）

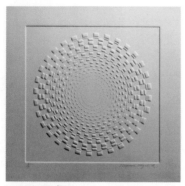

No. U（1968年）

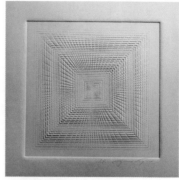

No.Q（1968年）

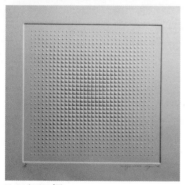

No.N（1968年）

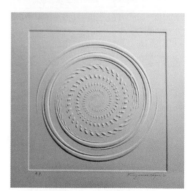

No.M（1968年）

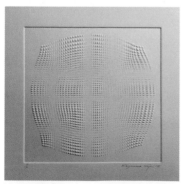

No.X（1968年）

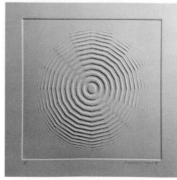

No.T（1968年）

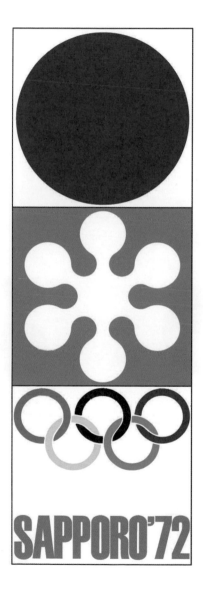

札幌冬季奧林匹克
1966

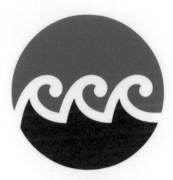

沖繩海洋博覽會
1973

新潟縣
1992

都城市
1990

茨木縣
1991

世界設計博覽會
1987

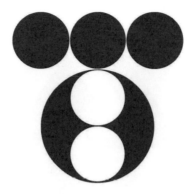

東京電力
1987

新日鐵Solutions
2001

日本TELCOM
1989

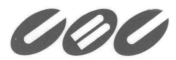

CBC株式會社
1987

株式會社KOEI
1999

全國農業協同組合
1991

日本鋼管
1988

長谷工Corporation
1988

日本政策投資銀行
1999

昭和電工
1990

永井一正的世界──追求精神光與影的造形美

林 紀一郎 美術評論家

　　永井一正是一位以代表日本的平面設計師和版畫家的身分，活躍於國際舞台的藝術家。

　　無論是海報、版畫或特別為本次展覽製作的掛毯，那幾何學紋樣的多彩變化相當爽朗。而由純白畫面中的浮雕凹凸所產生的圓和橢圓的光影變化具有微妙的美感，這點雖然令人印象深刻，但在宇宙空間中的海、空、日、月的意象有時也會巧妙和實景寫真配置在一起，這令人不由得想說那是幾何學幻想或像是空想科學小說中的插畫情境那樣，這點更是不容錯過。此外，格子模樣的幻覺效果也同樣地令人難忘。

　　對於圓的同心圓擴張，橢圓和波狀的線形集聚、連續、交錯，直線的放射、曲折、擴散、收縮以及其它各種幾何學紋樣的變化樣貌，評論家們多以「被冷冷琢磨且經過計算的抒情極致」、「傳達到神經的最深處」、「精巧創作的人工世界」等來形容。或許是這樣沒錯，但這只是停留在表面的看法而已，永井一正的幾何抽象世界裡應被了解到那是更具內涵、更像是深刻的思念如同網目般佈滿著才對吧！

　　所謂的思念，或許會讓人想到他連結並交流設計和版畫兩

界的「對美的熱情」，但這點借他自己的話來說，應該是在「無法停下的手的痕跡－亦即以直尺和圓規所整理的造形」當中，從「封閉自己的情念」產生出精神的「光與影」。

像這樣，將永井一正從幾何造形空間深處追求光和影搖曳的抽象表現意圖再往下挖掘後，我們排除了纏繞在所有現象的夾雜物並憧憬「美的理想型」這種真正意義的愛，這不得不令人思考那不正是構成他表現世界的核心嗎？從某種角度來看，那或許可說是對柏拉圖式理想型世界的冀求。並非是肉體性的色彩與形態，而是由精神性的色彩與形態建構出抽象美的世界，就是在那裏，不正是能夠看見愛的光和影嗎？當看見永井一正的造形表現後，我產生了這樣的思緒。

摘錄自池田20世紀美術館〈永井一正世界展〉1980

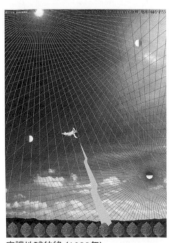

守護地球的綠（1982年）

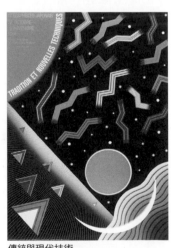

傳統與現代技術
日本12人平面設計師（1984年）

將情感推入冷漠形象中

岡田隆彥　美術評論家

　　我現在也常遇見和作品一樣端正佇立絲毫不見頹象的永井一正，但可惜的是一直沒有機會和他深談。這大概是因為他非常地忙，除了是現役的設計師之外，他同時也是日本設計中心的代表董事，所以也沒有太多多餘的時間。因此，在偶爾遇到的時候就很不容易做深入對話。但好像也不完全是這樣，所說的是因為永井總是很正經而且菸酒不沾，所以剛開始都有不易親近的感覺。說是這樣說，但他絕對不是一個頑固的人，而且當然也不是一個人們常說的那種好色的人，請注意，他無論是初期或最近的版畫都是黑白的。

　　四月初的某個星期六下午，我去芝白金的公寓拜訪永井。那是一個神清氣爽的下午，和想像中的一樣，他的住處很整齊而且經過整理和整頓。他和安靜、優雅且微笑著的夫人一起迎接我。永井他坐在雅克比松設計的「蛋椅」上，然後以一種和平常一樣的柔和表情接待來訪者。我就像小孩子那樣到處看看，牆壁上掛的是恩里科・卡斯泰拉尼（Enrico Castellani）、三木富雄、安迪・沃荷（Andy Warhol）、高松次郎等人的作品，家具是簡潔國際主義樣式的義大利調性。

窗戶旁邊，那確實是柯比意（Le Corbusier）和夏洛特‧佩里安（Charlotte Perriand）等人合作下的成果，是兩把在椅背有些傾斜的鋼管上鋪皮的扶手椅（不要傷心，我現在不就正坐在和雅克比松的「天鵝椅」很像的劍持先生的椅子上嗎？）穿著用褐色系統一的襯衫、背心和牛仔褲的永井，讓我不禁想用Buon giorno（譯註：義大利文的早安）和他打招呼。但是，在飛利浦‧強森製作原型的玻璃和鋼鐵製的桌子上，因為夫人端出了茶和小點心的關係而讓我回神。這裡不是米蘭郊外！然後我就在一邊觀看他最近網版印刷作品下，一邊進行對談。在那期間，不斷有甜點、咖啡、水果送過來，因為很久沒吃到「A.Lecomte（ルコント）」的法式甜點，也太好吃了，所以我就一口接一口地……。

　觀看近作後，他很明顯的是以錯視效果為標的。因為只有在白底印上黑色而已，所以在細看之後會讓眼睛感到刺眼。像這樣，包含平面設計的工作在內，永井他是一貫性地追求幾何學上的抽象至今。而他以版畫家身分在我們面前華麗登場的是1968年第6回東京國際版畫雙年展，當時他得到東京國立近代美術館賞。獲獎的作品是群聚小圓後再將大的橢圓用對稱形態構成的樣式壓印在白底上，這種用幾何學樣式歸納的作品因為白底不變的關係，所以大多會從機械性這種角度來做判斷，那對觀看的人應該會給予一種很酷且無機的印象。同一個展覽的海報和型錄剛剛好是由橫尾忠則來著手製

作，那種奔放且自在的拼貼畫產生出一種強烈印象與裸露情感的設計獲得好評，乍看之下，呈現對比的永井那種沒有多餘的抽象性相當顯眼，以結果來說，這也應該是他得獎的原因之一吧！

　他之後雖然有一時期嘗試過活用網版印刷特性的多色組合和彎曲線條的連續表現，但在二次元平面紙張上像是鑿刻般的印出銳利意象這點卻是至今不變。

　實際上，永井他乍看下冷峻清晰的作品，用語言正確來說就是平面設計，那並不是只用同一樣式進行往返和重複而已，他也以擴大和收縮間的相互轉換為基礎產生出更具生命性和有機性的活動，其中特別是簡約了繁殖性的活動。那無論是版畫、海報設計、新聞廣告或書籍設計，他這種堅持不變且貫徹到底的做法相當值得尊敬。但究竟怎樣呢？永井以不違背符合目的性的造形思考進行統一的作品，因為也太過於完美，這對於平常享受平面設計的大眾在無時無刻會改變愛好之下，他的作品最後會不會被混淆喜好和選擇基準的我們敬而遠之呢？對於像蒙娜麗莎一樣優雅的永井，我不禁想要捉弄他一下，一定會的！

　永井他嘗試並實踐的是由密斯・凡德羅（Ludwig Mies Van Der Rohe）孕育出來的通用空間（Universal space），對此，我不認為那只是像一般人指責的那樣非人性化，雖然目前為止注目的是促成個人自發性的舉止這點，但那如果只能容許菁

版畫 NO. L-1（1977年）

版畫 NO. L-5（1977年）

版畫 NO. L-9（1974年）

版畫 NO. L-9（1974年）

版畫 NO. L-10（1974年）

英份子實行的話就太悲哀了。

　要離開前問他最喜歡的設計師是哪一位？回答是馬克斯‧比爾（Max Bill），因為被他禁慾式的一貫姿態所吸引，不喜歡瓦沙雷利（像我們推測的那樣），而杜布菲則是很有趣（很意外）。我在黃昏前離開永井家，在走到大馬路前，屬於牛仔褲派的攝影師T君說到：『永井穿了一件很棒的牛仔褲，正中央有車縫線，不仔細看不知道，那是絹絲』等等的（T君就像是女孩子似的），我們避開這個話題，回頭看了一下，有看到「lapin agile（ラパン‧アジル）」這個招牌，因為看到了和巴黎蒙馬特名店相同名字的招牌而嚇了一大跳。回家了，「計程車～」

　永井一正整齊均一的意象和不變的態度全都很鮮明而讓人可以理解，帥啊！然後，雖然從那裡出發並自己決定目的地一事是自由的，但那是永井一正的作品所引致事物的全部嗎？這似乎有點隨興語句使用過度的樣子，但那也是為了讓擁有清澈感受性的人能夠體驗更多的歡愉，所以才將我的主張平靜卻強力地連結到在意象上已有成果的人的作品，因此請各位原諒我有點過火的話語。

<div align="right">摘錄自《版畫藝術》14，1976年</div>

Ⅳ.「Life」Work [1990s－2004]

　永井一正從1980年代後半起，便企圖由抽象轉往具象呈現作品，這雖然是非常劇烈的轉變，但就算他進入具象表現領域時，卻也不作停留且無時無刻持續地變化著。

　他以〈Life〉為主題創作為數眾多的海報作品。其中包含生命、生存、壽命、人生、生物、生活、活力……等各種意涵。那彷彿是他採用和生命相關的嚴肅問題，但其表現和方法卻將「不重覆」當成絕不改變的原則。永井說道，他告訴自己創作經常是在破壞的同時，也是在創造自我。其風格總是隨著時間變遷而更超越自己的表現，而他也持續著以這種熱情去展開。

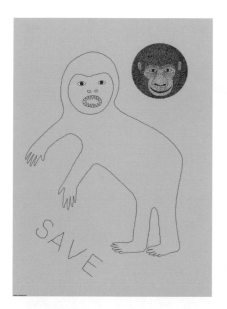
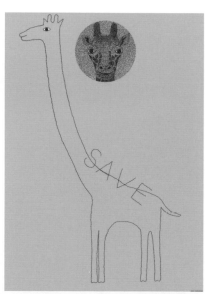
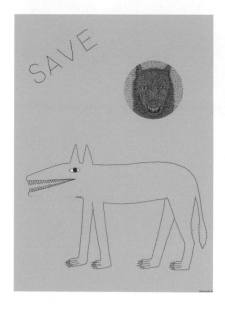
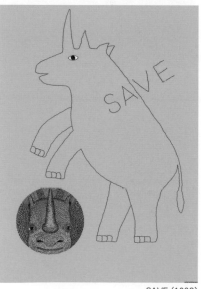

SAVE (1998)

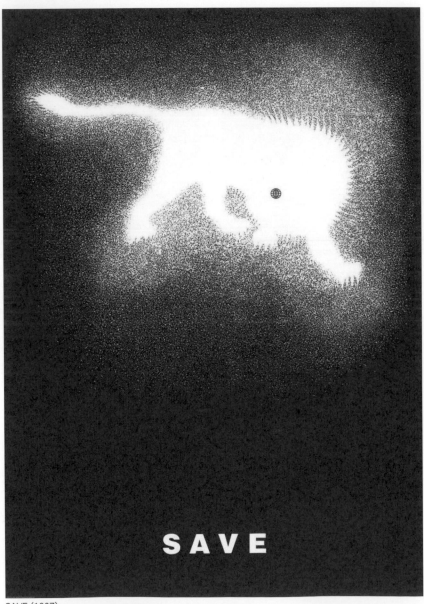

SAVE (1997)

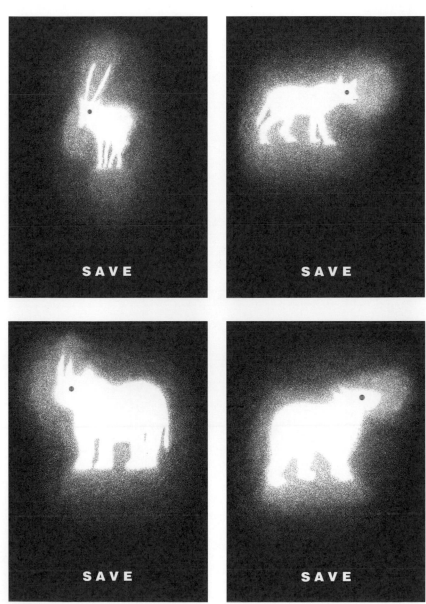

SAVE (1997)

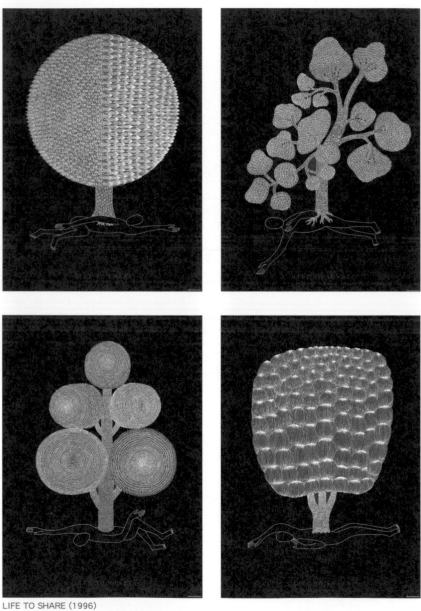

LIFE TO SHARE (1996)

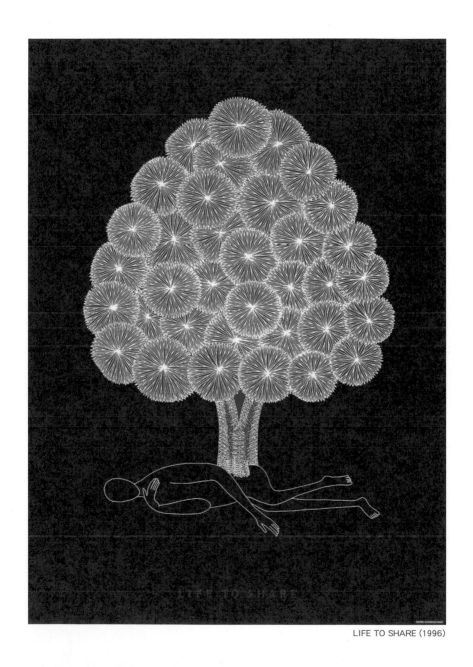

LIFE TO SHARE (1996)

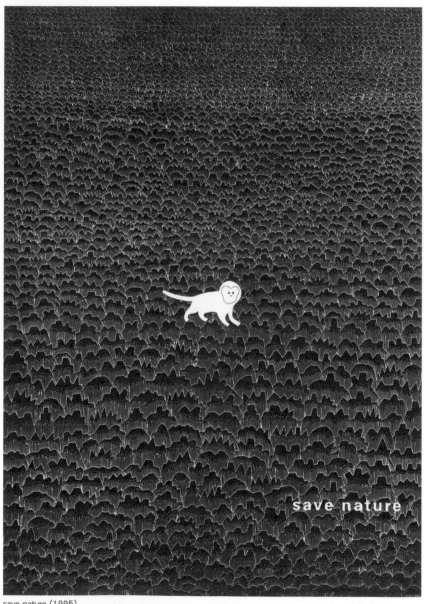

save nature (1995)

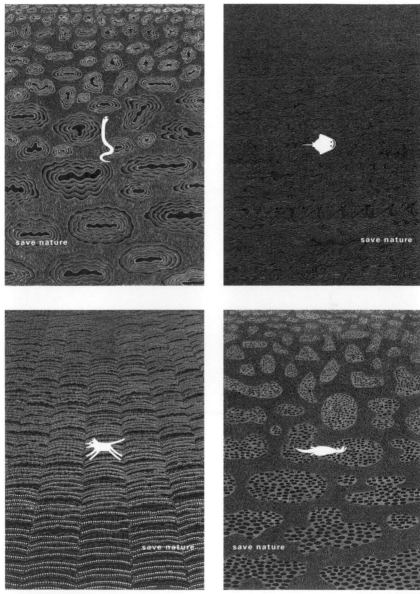

save nature (1995)

LIFE1999 (1999)

LIFE1999 (1999)

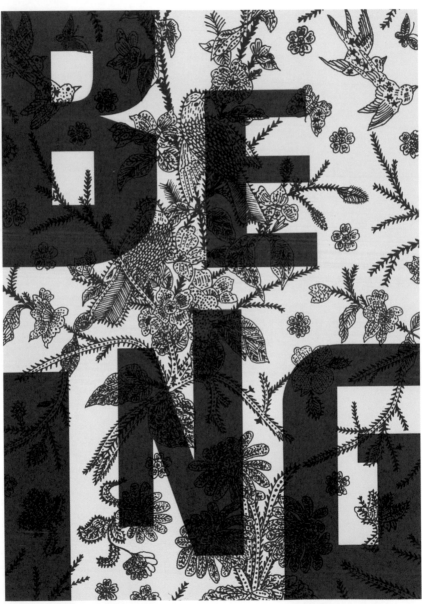

LIFE2000 (2000)

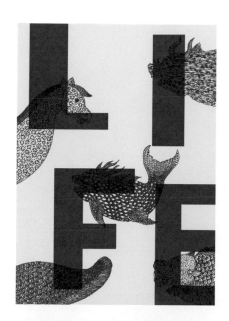

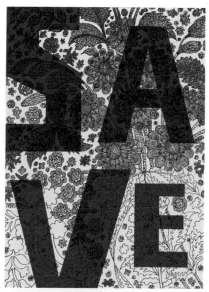

LIFE2000 (2000)

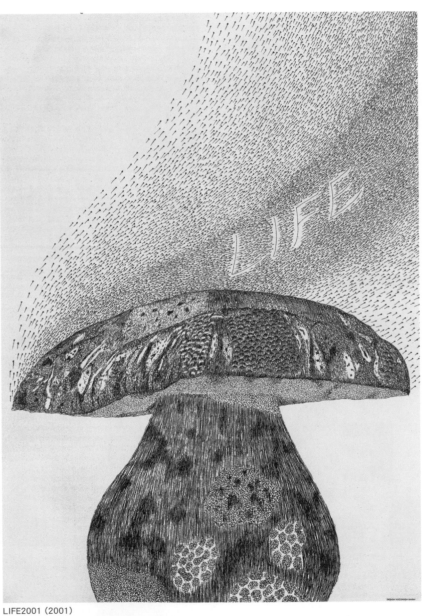

LIFE2001 (2001)

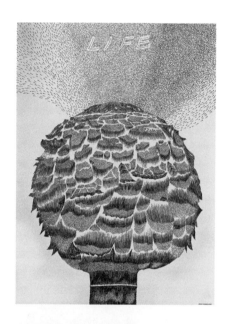

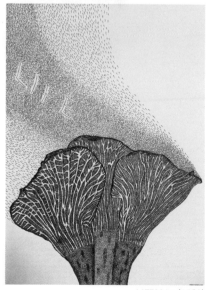

LIFE2001 (2001)

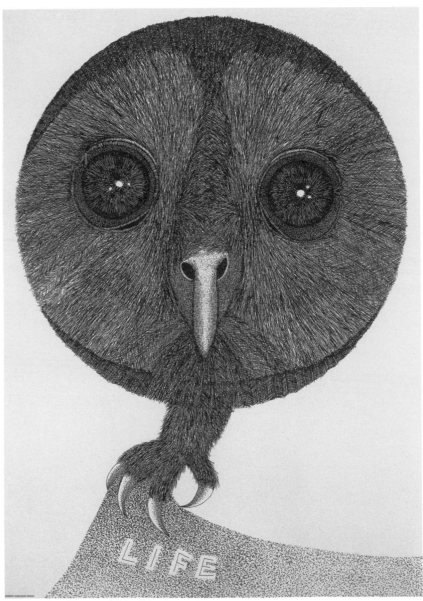

LIFE2002 (2002)

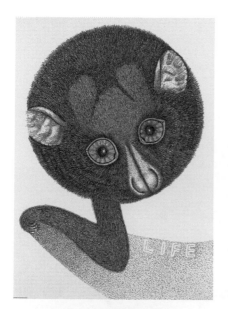
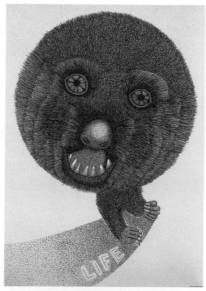
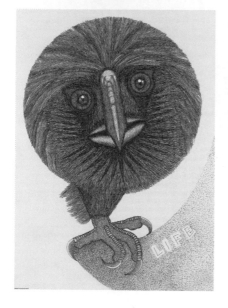

LIFE2002 (2002)

公開招募：世界海報三年展富山2003（2003）

世界海報三年展富山2003 (2003)

世界平面設計會議-名古屋 (2003)

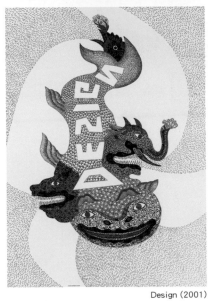

Design (2001)

Japan (2001)

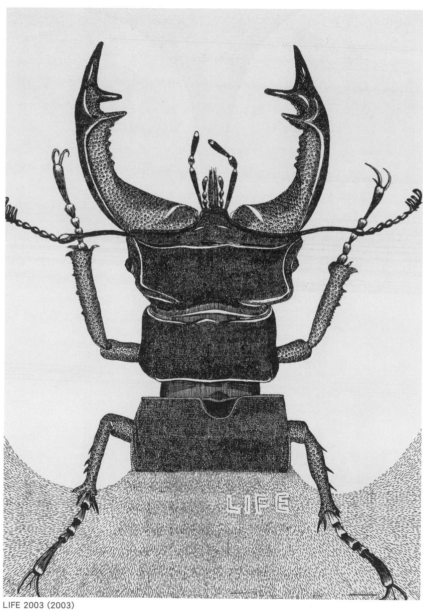

LIFE 2003 (2003)

LIFE 2003 (2003)

LIFE2004 (2004)

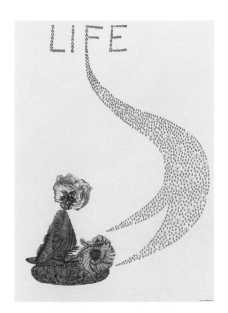
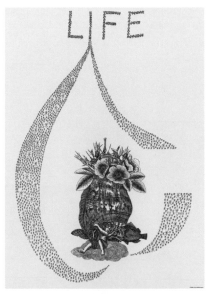
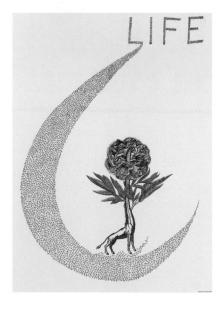
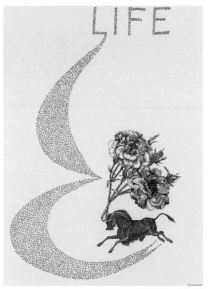

LIFE2004 (2004)

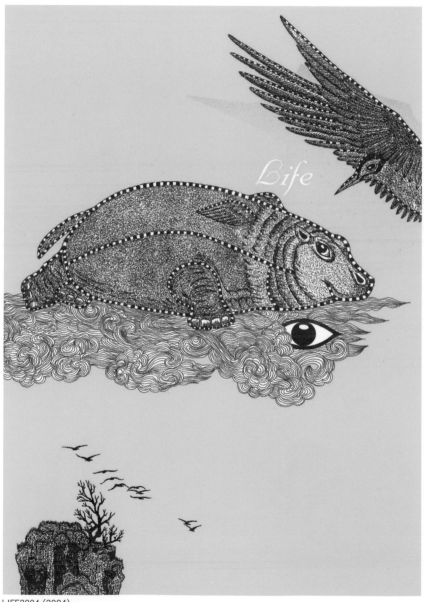

LIFE2004 (2004)

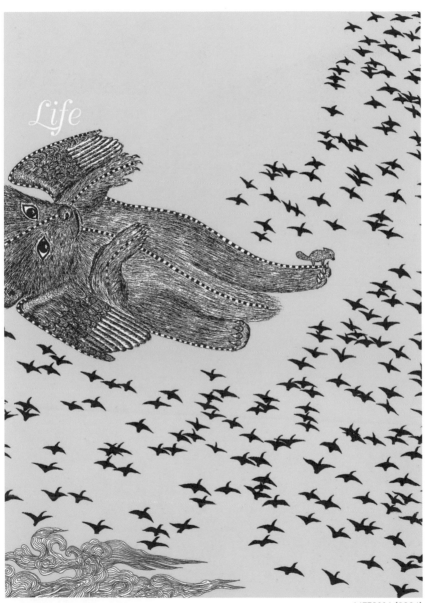

LIFE2004 (2004)

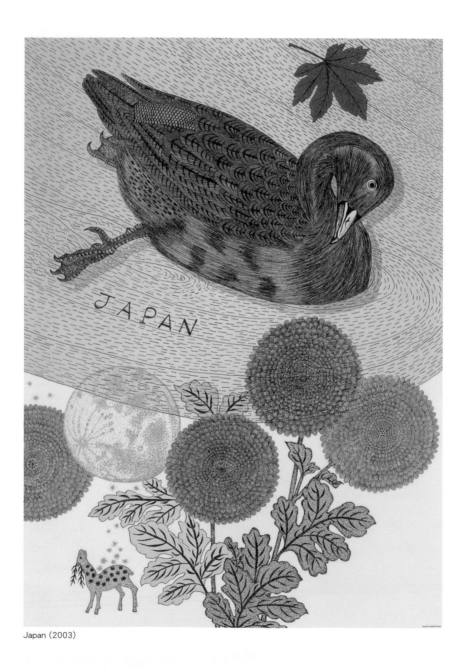

Japan (2003)

礦物質的幻想

田中一光　平面設計師

　　和永井一正是老朋友了，已經超過三十個年頭了吧！不知道是從什麼時候開始，都過這麼久了！

　　當時我是在大阪產經新聞工作，製作由事業部主辦的芭蕾舞、拳擊賽等等的傳單和海報。永井一正也是大阪大和紡績的職員，經手的是襯衫包裝和營業報告書等設計工作。

　　大阪那時和宣傳相關的唯一定期刊物是《PRESSART》（プレスアルト），這本風格迥異的會員制合訂本印刷物，我們從書中發現雙方的作品，那就像是筆友般的結識方式。

　　所謂年輕，不就是相互擁有極為敏銳的嗅覺，並能夠從眾多印刷物中找到志同道合的人嗎？就像是在得知永井的同時期也和木村恆久、片山利弘等人相互吸引般，在不知不覺中形成了想切也切不斷的「夥伴」關係，我完全不知道剛開始是怎樣和在哪裡認識的，這也很不可思議。

　　我們取名為「A CLUB」並且每天都在一起行動，無論是喝酒、熬夜、搭夜車到東京，甚至拜訪前輩設計師也經常是四個人一起。處在指導地位的木村恆久沉醉在包浩斯和逃亡到美國的郝伯特・巴耶（Herbert Bayer）、威爾・伯丁（Will

Burtin）、郝伯特・馬特（Herbert Matter）等人的作品中，而熱血的片山利弘則和他產生共鳴每天口沫橫飛的談論著，那永井一正呢？他總是在一旁冷靜沉著地觀察他們，並且不說一句話的微笑著。但是，他一旦被他們之中的『什麼』煽動的話，那就像變了一個人，有如潰堤般口若懸河地雄辯著。去除爭論時的感情部分，他總是能夠引導出極有秩序的正確結論。

永井他頭腦清晰這點，是當時我們三人無法比擬的。永井一正的體質連一滴酒都不能碰，除此之外，無論是男性氣魄的展現或由工作上的悲喜所引起的相互擁抱這種情感都不曾顯露。他總是溫和地，就像避開周圍風波般地在旁邊眺望。當接觸到這種潔癖且理性的視線時，我總覺得能夠看見永井一正他本質性的特質。

永井一正擁有當今日本平面設計界無人可取代的地位。就算能夠在名片上分出社長、理事、副會長等多種職位，但他的規律行動和獨特的正確言論卻讓人將信賴集於一身，就像是站在格林威治標準和優良意識中心的人一樣。

他連人品都和作品一樣高潔，像是不允許任何間隙的嚴謹構成能力和動態平衡讓人見識到畫面的極致優美與洗鍊。而且，能夠吸引他人目光，這種不可思議的吸引力也是無人能及的。

永井一正在這十幾年，不，是幾十年，他的作風完全沒

永井一正加拿大巡迴展
（1982年）

變。是不去變還是無法改變，這點雖然我不是很清楚，但是
卻感到細線的集合體和宇宙空間的構圖是他終生的主題。從
沒耐性的設計師來看，那樣的作品竟然能夠不斷產生，在吃
驚的同時甚至有一種顫慄的感覺。

　他的造形是暗示著廿一世紀的高科技造形和某種宗教神秘
性造形的混合體，並且他也讓無機質的宇宙幻想化。那種極
盡計算的空間感甚至已形成一種樣式美，在這樣的意味下，
永井一正他對於自身世界的執著追求是遠比普通純美術家更
純藝術（Fine Art）且更真誠。

　如此一來，很難說他會在什麼時候放棄所謂的「設計」。
雖然他身在日本最大的設計生產公司已經二十餘年，但無論
是不想碰觸廣告或是商品市場性、時代背景、社會道德等，
這些或許都是為了不讓起伏劇烈的設計影響到自我冥想的一
種護身術。

　永井一正的賢明，是從不對設計這種社會性關係深入讀取

這件事開始。當人步入五十歲後半之後，對於情況的理解能力會自然加深並常會強迫自己自我犧牲，但對永井式的設計而言，那只會留下最直接了當的唯一接點，並進入從外表斷絕一切關係的密室。在他獨特的幻想密室中，就像是用銳利手術刀切割人體般地進行著一種高精密度且優雅的造形工作。像名醫般、像祭司般，他在精緻的印刷技術中持續建構幻想。

　說永井一正的作品是純抽象，卻也有相當的具象構圖散在其中，而且他的發想也絕對不適合說就是抽象。明明是這樣，但無論如何會讓人感到抽象的，是在那種冷冽空間中讓所有事物轉化成礦物質的關係吧！這是因為沒有人能夠在永井一正的畫面中順利呼吸。

<div align="right">出自《永井一正的世界》講談社1985</div>

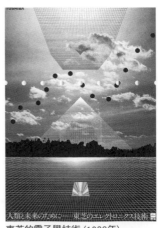
東芝的電子學技術 (1982年)

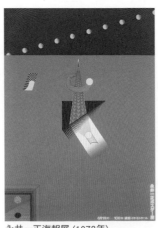
永井一正海報展 (1978年)

永井一正的〈LIFE〉

福田繁雄 平面設計師

　　日宣美——日本年輕人對這個能夠讓平面設計師飛黃騰達的試煉關卡，無不將它當作是最高目標而燃燒熱情。1959年，以關東和關西年輕人為中心的平面設計師研究會〈GRAPHIC 21〉成立了，從關西參加入會的永井一正，我自己是將他當成摯友，而該會幾乎所有會員都成為隔年創立的日本設計中心的成員。

　　這是對設計興盛時代拉開了序幕，是通往日本平面設計界的一股巨大狼煙。雖然我認為，一個人的個性化創作活動，是那種個性在很多地方必須要借助同時代和同世代夥伴間的深厚力量，但永井一正的時代是世界設計會議、東京奧林匹克、札幌冬季奧運、大阪萬國博覽會、沖繩海洋博覽會等，這些以往未曾有過的大規模活動連年盛大舉辦，是一個設計工作吃重的時代。

　　就算在今天，同時代的設計師也都是在令人無法想像的多樣性中以擁有的各種才藝開始分別奔馳在設計的大道上。

　　永井一正是以抽象造形的構成主義為創作基礎而在眾人面前登場。他長期以來都在這條抽象的線上持續創作並接連發

表受人矚目的作品，而他對創作的慾望更是未曾停止，並持續以新的挑戰反覆變化其樣貌。他在纖細抽象的線形描繪中插入自然影像，然後更進一步從這種超空間廣闊的縱深登場的是充滿強烈個性的「活物」。

在人生的路上，雖然不像竹子那麼多卻也有許多「節」的存在，是從初期開始脫皮、轉機、轉生，然後是樣貌的轉變。而在創作者的場合，可以推測出那特別是具有創作上的要因和意義，不是嗎？要觀察永井一正在藝術工作上的重大轉變關鍵必須要試著回到1980年代當時。

已達到日本設計中心最高海報設計水準的永井一正，對中心而言最重要且主要的廣告當然是由他親手來製作，但是在量產其它無法理解的平凡作品的每一天，他內心應該會不由自主從創作者身分產生疑問和不安吧！

『若要將它當成是國際性就是國際性，想要追求國際性就只能夠向下挖掘自己——』、『自己的獨創性在於日本的傳統裝飾性中——』、『原則上，廣告設計是和時代一起消失的事物，但和這種宿命不同，在設計創造行為中，想作為一貫性主題的是自己的「個人」究竟能夠做多大程度的投影？——』、『並非要去擴大創作活動的廣度，相反的是要追求深度和窄度——』、『在設計這種既有概念中，想要得到的是無法被捕捉的造形自由——』、『在這種目的之下，對於不必要的資訊不必知曉，在拒絕後，要投入到自己的世界

中──』、『創造行為雖然也會有從他處觸發,但是我想,那是要從潛藏在人類深處的原始意識中去挖掘而出才是──』

永井一正從這種對創作熱情信念中產生的是充滿強烈個性和神秘感的〈活物〉。這些〈活物〉在觀看時會從平面這種二次元宇宙樣式中,像是自然產生般的在作品內感到活生生的躍動!其里程碑作品是以〈龜〉〈金魚〉〈蛙〉為題材的《JAPAN》(日本Image,1987年),那是一個具衝擊性的發表。這種「大開眼界」就彷彿如魚得水般的開始不斷游泳,游離日本並渡過海洋,甚至在世界海報雙年展界也變成巨大的日本海報文化浪潮湧向過去。沉思寡言的永井一正說道:

『大自然因現代文明的發展而遭受破壞,而地球生態系被擾亂且環境問題正在被放大中──』、『地球並非只是人類的,它是屬於所有生命體的,這是基本的想法──』、『包含日本在內,像這樣的思想是東洋的,我想要一直學習東洋的睿智下去──』

我想,這不正可說是世界通用的設計嗎?

永井一正相信的生存方式就是設計創作的視覺化,他的〈LIFE〉是設計,而設計是〈LIFE〉。永井一正的〈LIFE〉絲毫不見混亂的直接連結到永井一正的「人生」!他將東洋思想確實地化為生活信仰。無論是等待幸運、低調行事、堅強忍耐、「運鈍根」(註:日本諺語,意指成功需要運氣(運)、柔韌(鈍)、毅力(根))這種人生格言和「仁者無憂、智者無惑、

勇者無懼」這種無論發生甚麼事都不需擔心並做明確判斷和果決執行。我已想過無數次，這不是已經超越時代而成為永井一正自身的語錄了嗎？

　永井一正是一位從青春時代開始就因健康不佳而比同夥背負更沉重負擔的設計師。我認為，因永井一正敦厚人品所凝聚的人望與絕大的信賴，是從他以精神力量克服健康這個最大弱點的信念當中產生的！

　永井一正他絕對已經將「行百里者半九十」這句話悄悄準備好了。

摘錄自東京國立近代美術館《現代之眼》1988年

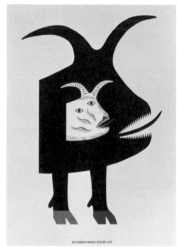

永井一正DESIGN LIFE (1993年)

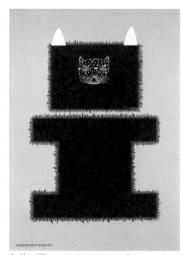

永井一正DESIGN LIFE (1994年)

為求解放靈魂自由

永井一正

「擁有偉大靈魂的人類是以本能性的精神整合為目標並進行追求，因此會盡可能將多數盡善盡美的精神整合成為永遠的事物（哲學家以文章，詩人以詩篇，藝術家以作品）。人類總是想要回歸到整合之中，而他只有在整合是呈現完美時才會有十全十美的幸福。要讓整合變成完美，那只有在精神與肉體皆獲得均衡並完全交融時才有可能，但人類絕對無法達到此種狀態。」（摘錄自みすず書房《Giacometti crits》）

以上是終生追求眼前據實存在並持續創作雕刻‧寫實描繪‧素描的賈柯梅蒂 （Alberto Giacometti）所說的話。思考藝術家的生涯，我認為那是在挑戰絕對無法得到完美整合的不可能性。就眼前看見的進行據實描繪和雕刻這件事，只要是存在著時間和距離這種絕對性就不可能做到。例如在雕塑人物時，當雙眼凝視時，其它部位變得無法看見。賈柯梅蒂直到極盡疲憊為止都在模特兒前奮戰，而只要稍微有好一些就會喃喃自語，但隔天卻又說完全不行而重新來過。有時人物雕像會愈變愈小終至消失不見，又或者是身體部分會愈變愈瘦小，他或許在名聲確立後也對所有財富和物品不感興趣，

終其一生就在巴黎彷彿快要倒塌的簡陋工房中像希臘神話西西弗斯（Sisyphus）般的不停重覆且不鬆懈。我們雖然能夠從賈柯梅蒂當中看見藝術家生涯的一種極致，但他以各種做法追求完美的精神整合並持續地挑戰創作，其成果著實讓人感動的。

那麼，面對究極的不可能，椎心刺骨的藝術家絕對不會感到滿足或幸福吧！就算在我極少數的經驗中，有時在創作過程或完成時也曾經感到過「總算完成了什麼」這種手感和快感。我因為是平面設計師的關係，和繪畫‧雕刻不同，我是將稿件交給印刷公司，然後在校正打樣出來後才第一次看到全貌，就算和想像幾乎一致，但有時也可能會更好或不好，所以會有瞬間沉浸在非常高昂的酩酊大醉感覺中，但那立刻會成為過去並再投入到下一個創作中。當時在某種意味下，若不破壞過去的作品就不會產生新作品。將那種情形不斷重覆並許下就算前進一步都好想要進步的這種願望，然後前進愈多目標也就會離的愈遠。藝術創作終究是精神性事物，若沒有深度就無法完成的。

因為我是設計師，所以無法只專注追求不具流通價值的精神性。但是以終生的工作來看，只要還是以藝術為志的話，那就要有個人作品終歸是精神性呈現的定位這種覺悟吧！1979年去世的瀧口修造在超現實主義詩人和優異的美術評論家雙重身分下，還因為轉寫法的連續作品等等而留下身為畫

家的足跡，儘管他在某時期停止外部活動和一般性美術評論轉而只對好友以私信方式來表現自己。瀧口修造在他著述當中描述到「我的一生若以『身無長物』的替代品完結會如何呢？光想像就覺得可怕了」以及「將不具流通價值的事物只因某種內面要求而讓它流通這種非順從的想法」。他讓人強烈感受到一種背對物品流通價值和普世有用性，而只想以自身尺度追求純粹的精神價值這種強韌意志，無論如何，那在生存方式方面是將之堅持到底的詩人生涯。

因為喜愛繪畫、雕刻或設計而從年輕開始就決定要進入藝術領域的藝術家相當多，無論如何，「我愛」這應該是最大動機吧！就算觀察藝術家們十多歲時的作品，那當中無一不洋溢著創作喜悅並且會產生其後風格的預感。那可能也是與生俱來的才能吧，但無論如何，重點是放在精神性價值並且以結果來說，我可以感受到他們創作作品時的強烈意志力。現在的日本是被經濟效率和現實有用性支配著，但是我認為，不受那些價值觀左右並且為了要能夠解放自由靈魂，自我改革和美術教育都是必要的！

取自2000年3月5日發行《高校美術3教授資料》

設計的創造性

<div style="text-align: right">永井一正</div>

　美國三級跳世界紀錄保持者的威利・班克斯（Willie Banks）曾經在看過日本田徑女子馬拉松選手後，對於她們為什麼無法達到世界紀錄的原因做了如下敘述：①對自己信賴感不足。②不許失敗這種不安感太強。③不具有較高的目標。④沒有想要和他人不同的這種個人勇氣。

　我認為以上觀點也同樣適用於設計的創造性。關於①的部分，對於要創造「什麼」必須要有相信自己的信心。但實際上，無論在什麼情況下都有信心的人應該很少吧！就算是我自己，也曾經有過失去信心並陷入極度情緒糾結的時候。然後，我認為較強的人能夠將這種不安和情緒糾結予以燃燒並轉化為創作的能量。所謂信心，就是在超越個人不安後產生的！而在②不許失敗這種安全主義下是絕對無法做出痛下決心的作品，無論是踏出一步或兩步的失敗必定會和成功有所連結。③的所謂不具有較高的目標，指的是對自己極限已經斷念，但人類的能力是在提高目標並努力後才會展現出絕佳的成果。④對於想要創造「什麼」的人來說，我認為那是根本性的意識。現代教育瀰漫著只要能夠達到眾人一般水準就

好的風氣，但是，每個人都往同一方向前進就會朝向平庸化方向發展。例如某團體在進行活動的場合，比起群聚相同性質的人，如果這時是聚集完全不同性質的人那將會發揮更強大的力量，而在美術界中，不管再怎麼說，被強調的總是他人沒有的個性和獨特姓。

　為了要提高設計的創造性，最重要的是要喜歡設計，然後還必須要鍛鍊創作時的專注力，為了做到這點，就要拼命培養到達極限為止的思考習慣，之後專注力才會一點一滴的持續延長。雖然要做到拼命專注是一件非常累人的事，但是在經過鍛鍊後才能延長專注的時間。然後等到能夠做到後，接下來是要濃縮專注力以加快直覺和靈感閃現的速度。敏銳正確的直覺唯有透過學習資訊和知識才能獲得，而將那些暫時忘記並拼命讓思考習性成為囊中物是一件非常重要的事。然後在敏銳的直覺入手後，愈重要的事物也就愈能夠在短時間專注下決定。此外，如果不養成無論是多小的設計也要全力投入的習慣的話，那就會逐漸失去專注在大設計的能力。所謂創作的思考，因為是在大腦中製作出那種回路的關係，所以只要大腦一旦記住「偷工減料」這件事就會形成那樣的回路。而所謂創造設計因為是要產生出目前沒有的事物關係，雖然絕對不會輕鬆，但只要能做到，成就感就會非常大。

取自1999年3月2日發行《高校美術2教授資料》

收斂與發散，或者是合理與情念之造形

小川正隆　美術評論家

1.「日本設計中心」成立當時

我記得第一次遇到永井一正是在 1960年。

那一年，在原弘、山城隆一、龜倉雄策等一夥人的合作下成立了「日本設計中心」，當時他們和高度成長的日本大企業合作並著手嘗試以設計手段提升企業的廣告和宣傳活動。

總之，那時報紙、雜誌廣告、海報、小型圖像……等都急遽增加，而由一人或數人組成的設計公司所面臨到的狀況是無法處理大企業的推銷計畫。而且，因為當時是企業的設計策略開始受到重視的時期，在這些考量下，為了要展開一貫性的設計活動所以需要能夠有相對應的設計集團，然後，在尊重每一位設計師的個性下，有否思考著要從

「集團的個性」中產生新活動呢？「日本設計中心」就是在抱持著者這個問題的情形下出發。

「日本設計中心」的設立紀念餐會選在帝國HOTEL盛大舉行。除了前面三人之外，田中一光、木村桓久、片山利弘、杉浦康平（杉浦原本在餐會中是和眾人並列，但不久後卻從成員名單中消失）、永井一正……等人就齊聚一堂。對於那時的感覺是，當時最具熱情的第一線平面設計師都匯集在「日本設計中心」，這麼一說起來，那都是已經過了1/4世紀了。

原弘因病倒下，龜倉和山城兩位則離開設計中心。不光只是這樣而已，從田中、木村、片山等人為始，隨後加入的橫尾忠則和別具個性的設計師在那之後也接連著脫離並擁有自己的工作室。

在「日本設計中心」成立當時還留有孩子氣的永井是它的其中一員，但現在卻是最高責任者，也就是身為董事長而指揮全局。

回想起來，我和永井在第一線成員漸漸離去時有過閒談，那時我很不客氣的問他是不是也有離開的打算？他想了一下，然後很明快的回答我。……如果到了這種地步，那我會試著在中心工作到最後一刻的，如果不是的話，整合這個集團並一起工作至今的理由就會消失。他確實是這麼說的。

日本設計中心企業標誌（1960年）

優秀的設計師們不斷離去，但就算是獨立了，放上NDC（日本設計中心）這個小標誌的作品群也常得到平面設計界的注目。NDC這個標誌是在它成立當時由中心的設計師們競圖，最後是採用了永井的設計提案。

因為當時我也參與評選所以感到懷念，但那是只要這個標誌存在，永井就會在設計中心擔任製作指揮的決心表徵。

II．少年時期的體驗與「意識下的荒野」

永井沉默寡言不積極開口說話，他同時也是個循規蹈矩的人。就算是以灑脫的企業家來說，他也顯示出一種絕對不會輸的洗鍊個性。

所以只要是遇過永井的人，應該都會覺得他是一位出身優良世家、氣質出眾、一帆風順、不知苦為何物的超一品設計師吧！但是，那絕對不是這樣的。他從少年時期到青年時期受過無數嚴厲的試煉，走過的是曲折的人生道路。

永井一正在1929年出生於大阪。雖然父親是大和紡績的幹部社員，但是當他就讀當地中學時，父親就

以滿州（註：現中國東北地區）纖維公社的理事身分獨自前往工作。

第二次世界大戰結束，日本戰敗。他大阪的家燒毀，那時以空無一物的母親為中心的一家人回到娘家的故鄉——姬路。可是，遠在滿州的父親別說是身影，甚至是音訊也全無。永井在家中是兩男兩女、四個兄弟姊妹的長男，身為長男而感到責任加倍的永井，當他從舊制姬路中學畢業的同時，就已經有要工作養家的覺悟。

既然都已經要工作了，那就懷有夢想吧！這是在未知世界中對自己的考驗。像這樣，他就在朋友的協助下到室蘭鐵道局工作，從事的是搬運工的助手。永井回想，當時從姬路到室蘭要花上十天，他在那裏就一面搬運行李一面收集北海道各地的資訊，然後進到內地後還有一些墾荒的人在，他們還說農地開墾後有多少比例會是自己的土地。在那裏感到夢想的永井，很快地就選擇了拓荒的大道。

北海道的音別是位於比那裏更深入四十公里邊緣地帶中的邊緣地帶。在開拓地臨時搭建的小屋完全無人進駐，就算是鄰居也相距有四公里，那裏就是這麼一個寂寥的地方，而他就和師傅一起挖掘森林樹根和耕耘荒地。對於從小就體質虛弱的他來說，全身能夠感受到的是個未曾有過的重度勞動。雖然咬緊牙根不斷努力，但身體就像是被運貨的馬兒嘲笑般地無法順利活動。

永井某天因工作而深入到原生林的深處，但等到發現時卻已經不知出口位於何處了，然後就在耳聞野獸鳴叫的情形下迷失整整一天。他說，當時週遭深沉的黑暗一直讓他永遠無法忘記。

橫尾忠則曾在某篇永井一正評論當中寫道：「……他的空間是通往人類深層心理的入口，而那總是開著一個黑色的洞。我在類似這種深夜黑暗的空間中，很自然地被誘惑。在這種黑暗深處，永井意識下的荒野正不斷地向外擴張。為了要

瞭解永井一正，我必須要投入到這個黑色空間之中，而這個黑暗的原點，除了他少年時期待過的北海道叢林樹海之外別無他處了。在這個用他尺度無法量測的大自然空間中，他的靈魂正在一邊徘迴又一邊飛翔著。」

這個推論是否正確我無法斷言，但少年時期的永井大膽沒入孤獨世界並在荒涼、廣大的自然中傾注全力以求生存的經歷，這確實在他今天的生存方式中還蠢蠢欲動著。

但是，在北海道深處的原始生活並沒有持續很久，因為父親歸來通知終於送達，他父親在千鈞一髮之際逃往西伯利亞才得以回到日本。

少年的永井再度回到姬路並進入新制姬路西高中三年級就讀。由於當時的各種體驗成為他沉重負擔而導致無心在學業上，但是他唯獨對繪畫感覺到喜悅，之後還參加美術社並接受當時國畫會會員的尾田龍入門教導。

這麼說來，永井在學齡前就對繪畫感到興趣，那時似乎會在日本畫風格的色紙上畫圖，有時候也會以掛軸為題材畫畫的樣子。但是這種幼兒期的經驗之後就被切斷直到進入高中才又突然復甦。

在不斷嘗試描繪石膏素描中，除了繪畫之外，永井對雕刻更為心動。空間的深度以及存在於其中物體的生命，那不正是在北海道大自然中感覺到的樹林世界正在呼喚著他嗎？

但是在少年時期後段的過度勞動，卻讓他在東京藝術大學考試前造成突發性的眼底出血，當時眼前一片混濁黑暗無法看見。雖然他度過這個衝擊也順利進入雕刻科就讀，但眼底出血無論是在一年級或二年級都持續對他襲擊。為了要加強體力，醫生於是要他停止。

另一方面，師事石井鶴三的永井除了臣服在老師嚴厲的精神主義姿態下，他也被石井的插畫所展現的真實性誘惑。此外，他也被當時圖案科（譯註：現在的設計系）所說的

的設計工作吸引，然後單純想到這
應該不會比雕刻更需要體力吧！於
是便提出「轉到圖案科」的申請。

　在當時的藝大風氣中，設計是比
繪畫或雕刻更低下的學科，但永井
也想到其地位比較低，因此石井教
授以「不允許這種混帳事」為理由
而拒絕了，隨後失望的永井便提出
休學申請並回到故鄉。這是為了要
讓體力回復的靜養手段……。

III.大阪時代與「A CLUB」

　雖然說是靜養，但也不需要整天
臥床，只要在活動上不要太勉強就
行了。

　因為這樣，以前父親待過的大
和紡績問他要不要做做看宣傳工作
呢？那是1951年的事。

　纖維業界在二戰後被放在嚴格管
制的經濟體系下，它只要生產已決
定的數量，甚至連出貨也要完全遵
照指示才行，因此當時比較沒有販
賣推銷等意識。

　但是到1951前後，管制開始稍微
鬆綁了，然後工廠就在試做符合潮
流的製品下，也開始在百貨公司舉
辦展售會。

　大和紡績也在設立擔當這種展
售會展示和海報的宣傳部門時，
「永井他兒子以之前讀藝大，但他
現在似乎沒事做，要不要讓他做做
看……」這件事就從一片烏雲之中
現出蹤跡。

　剛從雕刻科休學並想要轉向圖案
科就讀的永井，對於設計就像ABC
從頭開始般完全不瞭解。但是，因
為剛好有這樣的工作機會，所以他
就下定決心要一邊工作一邊自我進
修學習。當時就算是大型紡織公司
的大和紡績，在那時點上的宣傳部
也只有毫無設計經驗的永井一正一
個人而已。

　以當時的插曲而言，曾經發生過
以下的事。

　在包裝和海報工作表現上需要
相當細且銳利的線條，但永井就算
用極細的筆和如停止呼吸般拼著命

來進行描繪，結果還是畫出晃動和不銳利的線。然後他看到在前輩平面設計師的海報上有自己想要的那種銳利的線，於是他惶恐的請教前輩：「要怎樣做才能畫出直線？」然後該前輩就取出鴨嘴筆說：「就這樣畫啊！」當時的永井連製圖法的基礎，哦！不，是連如何入門都不知道呢！

完全是獨自學習！大和紡績的工作也必須要自己一個人處理，就像之前身在北海道原生林的驚恐迷惘下找尋出口般。所謂設計是什麼？他在不瞭解的情況下不斷嘗試錯誤，然後才知道所謂設計就是明快個性的產物。但是，在技法和知識幾乎是零的情況下，他必須直接面對設計現場和獨自一人製作，那完全是他個人的想法。說起來，那不就可說是退無可退，背水一戰，最赤裸裸的個性嗎？

永井在如此不斷累積經驗期間，認識了同世代的平面設計師，他們是田中一光、木村桓久、片山利弘等人。

夥人聚集在永井大阪2.25坪大的住處談論設計，而他們獨斷性的設計論就在此開花了。聚會時總有人會帶來他的試驗作品，然後大家就靠過來評論，其中如果含有獨創性要素那當然會相互激勵。當時，理論家的木村會用包浩斯設計論和俄羅斯構成主義讓同夥們增廣見聞，這些對永井而言是最初的設計

襯衫包裝：大和紡績（1952年）

研討會。

1953年，以這四人為中心的「A CLUB」誕生了，之後還結識了早川良雄、山城隆一……等等前輩，於是他對平面設計究竟是什麼？就從

矇矇懂懂開始而漸漸瞭解了。

和這種狀況平行發展，1951年「日本宣傳美術會」在東京成立，之後舉辦「日宣美展」並擴大公開募集作品。

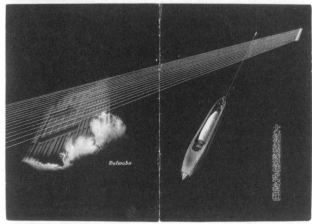

大和紡績營業報告書（1951年）

永井他們當然也參加，如此一來，包含永井在內的「A CLUB」主要成員就在1953年被推舉為「日宣美」會員。

我試著舉出兩三件永井最早的平面設計代表作品（當時並沒有平面設計這個名詞，一般是商業美術，甚至是日宣美的宣傳美術，這些聽起來都還感到新鮮）。

海報〈大和帆布〉（1952年）是他進入大和紡績隔年的作品，充滿的是年幼的感覺，特別是溢出花器的花卉插畫等，那雖然會讓人不禁莞爾一笑，但呈現出一種要讓遮陽用帆布的意象顯得更為明亮與歡樂，由此可知他傾力想要做出不加修飾的表現。

坦白說，永井對於插畫並不擅長。在這件〈大和帆布〉作品中，已可窺見他想要以抽象構成來訴求自我主張的這種姿態。在此，已經能夠完全感受到他想要藉由拒絕曖昧、做出合理編排，來吸引觀看者目光的意圖。換句話說，那不正是在大阪2.25坪宿舍裡和田中、木村、片山等人侃侃而談的包浩斯設計化為更單純和純真的永井流嗎？

以此為原點，永井的設計表現隨著其年紀的增長而更具個性化與明確化。

再觀察他五年後製作的海報〈Olivetti〉（1957年），其中大膽、流暢和明快的表現如何呢？不像是由另一個人製作那樣呈現出快速的實質提升嗎？藉由這件提交「日宣美」展出的作品，我開始確認永井一正這個未知的存在。

之後，就像〈芦野宏香頌獨奏音樂會〉（1958年）、〈京都市交響樂團演奏會〉（1959年）那樣，他展開將重點放在構成和編排的風格上面。

永井一邊回想當時，然後用以前〈我和設計〉（私とデザイン）這篇短文的前頭做如下敘述：

「我的造形開始達到抽象形態是和開始做設計幾乎同一時期，（中略）……特別的是那並沒有深層意

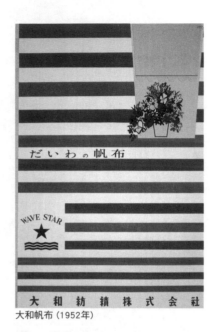

大和帆布（1952年）

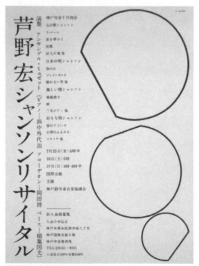

芦野宏香頌獨奏音樂會（1958年）

圖，而是我被現代設計的機械性構成魅力所吸引，再加上在設計能力不足下，以自己的條件終究無法產出插畫所做的判斷。」

這段告白和他個性相當吻合。永井無論潮流變成怎樣，只要是不符合他個性和主張的事物就完全不會碰觸，就算是風格也是一樣。隨後會敘述到，好友田中一光對永井的設計採用「剪定美學」這個用語，對此，我也有同感。那是將多餘和不用的事物全部剔除掉，然後只留下本質性的事物進行明確的構成，從〈Olivetti〉到〈京都市交響樂團演奏會〉為止，他實際上不就是很認真的開始逐步推動這種方法和理論嗎？

IV. 永井一正的海報製作活動──摸索意象原型

1960年，如同剛才所述，永井參加「日本設計中心」的創設，然後他在那裡負責的是日本光學這家企

業。當時，NDC的實質領導者是龜倉雄策，擔任的是是執行副總裁，但在擁有穩健人格的原弘協助下便處於設計中心運作的核心位置。龜倉在加入NDC以前就已經建立日本光學的設計策略，然後在海報及包裝設計方面也製作出許多爭議性作品。但是，當龜倉身處NDC這個設計師集團的指揮者位置時便無法再執著於個人工作，於是龜倉就毅然決然將投入無數心血的日本光學設計案交給永井來負責。

日本光學無論在精巧的機構或機能方面都獲得好評，而能夠將它意象做有個性且鮮明表現的，除了永井之外沒有其他人可以辦到──龜倉他應該是這麼思考的吧！

永井在體會到這種期待的情形下，便展開以圓規和直尺創造出精緻且充滿活力的造形詩篇。〈Nikon〉、〈Nikkorex〉、〈Auto Nikkor Telephoto Zoom〉這些都是他在1960年NDC創設時的作品。

如同從這些作品就可以瞭解到

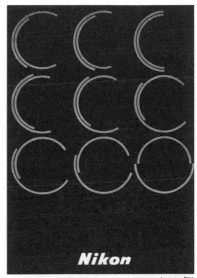

Nikon（1960年）

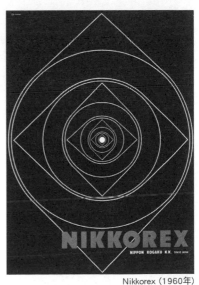

Nikkorex（1960年）

一般，永井的發想對於用具體意象捕捉個別商品的宣傳比較不重視，寧可說他是想要以高格調來展現出企業整體的意象，意圖就是如此強烈，不是嗎？

永井在NDC還負責過朝日啤酒的案子。這個案子簡單說，就是必須對啤酒這種商品進行推銷動作，雖然也有「アサヒのうまさを確かめてください」（中譯：請確認朝日啤酒的好喝程度）（1967年）這張運用寫真的優秀海報作品，但是和「発売１年３億本……アサヒスタイニー」（中譯：發售１年３億瓶……ASAHISUTAINI）（1965年）相比，以意象廣告來說，性格較濃厚的後者不是更遠為優秀嗎？

永井談到這張「……アサヒスタイニー（ASAHISUTAINI）」的製作，說道：「要追求的是在白底上印出紅色太陽的瓶蓋堆積所產生的抽象形態美。」但在這當中，會令人想到那是以大量生產美學被抑制後的慎重處理所創造出來的效果。

所以當然不是永井的設計不適合商品宣傳，如果回過頭來說，他所關心的，是這種將生產各種商品的企業實體予以意象化這件事上。

當時除了為企業製作海報之外，他同時也著手進行著許多和音樂會相關的設計工作，其中代表作品有〈第九交響曲的夕日〉（第九交響曲の夕）（1960年）、〈Ａртур Ａртурович Эйзен獨唱會〉（タルトゥール・エイゼンバス独唱会）（1961年）、〈Adam Harasiewicz鋼琴獨奏會〉（アダム・ハラシェヴィッチピアノリサイタル）（1962年）……等，在這些作品中，端正的幾何形態以隱含典雅沉靜的色彩對比塑造出具有日本個性的設計世界。平面性的抽象構成，然後還能夠感覺到在那之中的纖細神經所傳達的律動感。

如上，永井的海報製作活動從音樂會到設計展……然後理所當然的，就再擴展到範圍廣闊的文化活動中。

以〈日本的設計展望〉（日本のデザイン展望）（1960年）為始，〈Personal〉、〈Graphic Image '73〉（兩件皆是1973年）、〈Graphic 4〉（グラフィック4）（1974年）、〈Amnesty International〉（1980年）、〈設計論壇〉（デザインフォーラム）（1981年）、〈世界海報10人展〉（世界のポスター10人展）（1982年）、〈日本文化設計會議〉（日本文化デザイン会議）（1983年）、〈Design New Wave '84日本〉（デザインニューウェーブ '84日本）（1943年）……等等，永井在這領域的海報創作數量相當多，而且這些因為是他渴望的活動和工作的關係，所以當然也就浮現出創作慾望。

1960年的〈日本的設計展望〉是明快的平面構成，雖然空間也是極為平面，但永井說無論是在這種空間或造形上、心理上以及精神上都投射了自己的人性，然後也開始摸索更具縱向深度的事物。也就是說

不只局限在海報而已，所謂的設計活動，就算是用新的流行樣式進行提案，那也不會發現難能可貴的機能性，如果沒有連結到設計師全人格表現的話，那就不太具有創作意義……，這就是永井的想法！我每次和他對話的時候，耳朵常可聽到他強調這種意味的話語。

若將剛才一連串海報中的〈日本的設計展望〉和〈Graphic 4〉兩者做一比較即可發現一件事，就是相對於前者是純粹幾何的平面構成，後者則是以幾何形態在空中漂浮的情況下採用具象的天空寫真來表現空間這一點。也就是說，這個設計師已經超越常說的抽象和具象區別，並追求自己嚮往的新空間意義。這在另一張〈Amnesty International〉海報中更是明確的顯示著，因為那似乎會讓人想到各種意象相互重疊、共鳴並呈現出永井獨自的空間表現的關係。

然後〈Design New Wave '84日本〉這張海報，它是以多種形象的

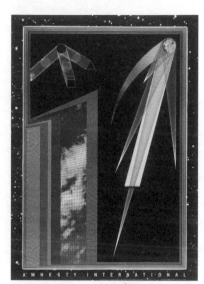

Amnesty International（1980年）

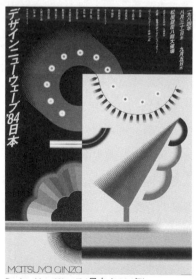

Design New Wave'84日本（1984年）

群舞和它們對黑色空間呼應的複雜效果，來展開超越形而下世界的不可思議劇曲。

像這樣，永井一正是完全以自發性做法讓成果顯得更為明確。他從1960年代末開始不斷舉辦個展，而其個展的海報也同樣不受任何制約，如同字面般皆是自發性的海報，而此同時，他也展開實驗性的設計嘗試。

1968年，他在東京（一番館畫廊）和大阪（今橋畫廊）舉行了個展。

當時製作的海報雖然都是抽象性表現，但無論哪一件都是以色層和線形重疊來打破單純的平面性，並追求和摸索空間中的心理縱深。

對於前者，他說道：「在旁邊彎曲的黑線和……想表現出融合彩虹般變化色彩的抽象所具有的活力。想要以俯瞰大樓般漸縮的彎曲，表現出空間性牆壁所具有的巨大感。」至於後者「……透過這張海報，想表現出平日思考的線形所擁

有的力量和不可思議性。……在線
的構成下,中間的圓看起來像是在
背景浮游著。想表現的是融合和乖
離所具有的緊張感。」創作者自己
是如此解說的。

　無論是何者,他難道不就是以這
種個展海報的方式,將頑固的探索
隨著清新的訴求表現能力,與時間
一起放進轉變中的自我意象的原型
內嗎?

　從1980年的海報〈永井一正展〉
和四年後〈Design New Wave '84日
本〉的表現,就能夠看到這種堅定
的布局。換句話說,永井一正可說
是抱持著明快理論,並已推進到豐
富的表現境地吧!

V. 遇見能夠理解的客戶

　包含海報在內,一般平面設計工
作會和委託者接觸後才開始展開作
業。像永井的個展海報那種自發性
工作可說是相當罕見,而畫家和雕
刻家的工作方式在此就具有本質性

的差異。

　正因為這樣,在能否幸運遇到可
以理解的委託業者這點上,以設計
師來說,這就像是命運一樣。

　那種相遇和企業規模無關。我常
聽到的是,大到一定程度的企業似
乎對創新表現的採用會趨於曖昧,
而且還具有比較強烈的保守傾向。
就算其中有能夠理解的人在,但在
周遭巨大壓力下就很難建立具有革
新性的設計策略。就算是永井,我
都能夠感覺到這種狀況。

　觀察他的海報連作,首先可以
談TIME LIFE公司的〈Science
Library〉。那是1965年到66年的
〈心的故事〉(心の話)、〈成長的
故事〉(成長の話)、〈能量〉(エ
ネルギー)等多本出版品的宣傳海
報,我想,當時具有先見之明的委
託者應該認為,永井他那種理智性
格強烈的抽象構成,能夠對應教科
書的意象,所以才委託他設計吧!
對於海報〈成長的故事〉,創作者
是這麼說的:「乍看之下雖然能夠

感覺到幾何，但當中充滿人類的不可思議性和感情，而我想表現的是生長的能量。」

也就是說，永井在極為明快的幾何形態或構成中，有時是注入擁有神祕性的感情，有時是發散的能量，或有時是蠕動的生命暗示，他在回應委託者要求的同時，也強化了身為設計師的自我主張。

此外，於1974年，他在吉永PRINCE的委託下製作了王子打火機海報系列。那雖然是抽菸用具的廠商，所推出的〈We Clean Smokers〉這張宣傳海報也很有趣，但永井在這個案子中卻仍是極力避開打火機商品而朝向提升企業意象方面進行設計製作。

還有從同一時期開始，他也經手Kawakichi（註：カワキチ在1989年更名為リリカラLilycolor）這家壁紙廠的〈Lilycolor〉海報。他在讓人連想到大自然與現代都市的空間表現中展開一種柔軟與洗鍊的造形……，這也不是以商品宣傳為優先，而是將優質意象以造形詩的方式來加以表現之。

以上情事，在他1970年後半經手的小型印刷廠——adonis的意象海報群也能夠看見，他在那具有廣闊宇宙感的背景中緩緩展開抽象性的造形構成。

海報空間的明快度與其多樣性，永井對於可說是「平面設計原點」的海報思考著「要用海報傳達什麼？要如何放進和濃縮自我呢？」他相信，如果是完成這種訓練的設計師的話，「就算是其它媒材也能夠完全發揮能力」。

只看本作品集都能夠感受到，永井對海報製作所投注的熱情具有其他工作項目無法比擬的迫力，這並非只是計算作品集觀看效果的編輯而已。

永井也拼命想要提升海報的精神性要素，其中一例是他在1980年前後持續製作的〈天理〉海報群。

〈天理〉的委託者，不消說就是天理教，而在這系列海報發表的時

ADONISU（1977年）

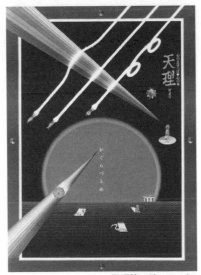

天理第 4 號（1980年）

候，我甚至想過他會不會也是天理教的信徒？但他們一家都是真宗的門徒，也就是對宗教大概是一年掃一次墓這樣，而對形式性的宗教儀式雖然不能夠說毫不關心，但在某種意味上以形而上的課題來說，在他心理性的神祕海報空間當中，要怎樣才可能將宗教性放入？這確實應該是他製作〈天理〉系列的強烈動機吧！

「心のまほろば・心の本」（中譯：心之理想國・心之書），那〈天理第3號〉（1979年）的冷冽構成不但是以宗教性的聖物為目標，而海報〈第4號〉（1980年）更是在產生出奇特神祕性空間的同時，不也將宗教聽到說法時的喜悅給象徵化了嗎？

VI. 標誌作品與意象濃縮

關於永井一正的海報作品，除了上述之外不可錯過的還相當多。此外，他的造形思考當然是透過那些

工作來展現出獨創性。

例如，他在1976年製作了〈Identity〉這個系列。這是因應西武美術館出題的作品，而他嘗試著藉此表現出〈Identity〉是自己就是自己的證明」。

此外，從1973年到74年製作的〈gq〉海報，雖然是以少印量版畫專門雜誌為主題的個人製作工作，但就像創作者對其中一件作品「平面藝術在創作者腦中是很自然地想要將自由變質與表現所得形體的過程內面予以分解」解說的那樣，當他遇見無法不關心的問題時，總是會自己從事那種實驗性的挑戰。

但永井在將海報世界擴展成具有豐富內涵的同時，卻也經常將眼光放在意象的集中濃縮，也就是單純化這方面上。

換句話說，象徵標誌（Symbol Mark）也是他的重要工作。

象徵標誌的設計幾乎等同於追求單純性和明快性，因此設計師擁有的造形能力是否為真就可以一眼

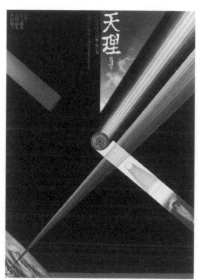

天理第 3 號（1979年）

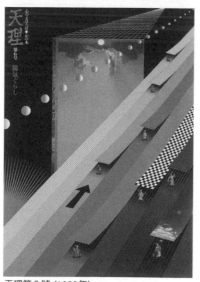

天理第 6 號（1982年）

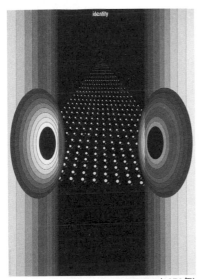

Identity（1976年）

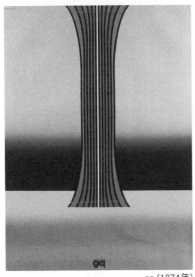

gq（1974年）

看破，而且將它記號化還必須包含各種意義與目的才行。對設計師而言，這應該是要求最嚴厲的工作吧！然後，在想要確立某企業或團體一貫性的設計策略時，出發點也是在於這個象徵標誌。觀察現今日本現狀的話，老實說，龜倉雄策實在是出類拔萃的象徵標誌設計名師，還有田中一光、福田繁雄這些在此領域都有不少優異作品的設計師，但我認為在那一世代，永井是緊接在龜倉之後最具代表性的象徵標誌創作者。

當「日本設計中心」成立時，前面提到NDC的象徵標誌是採用永井的作品，而在1960年以後，我感覺到他象徵標誌的設計工作年年增加。其原因不僅是擁有說服力的單純化造形適合永井而已，還有在海報意象的發散與擴展之外，他同時也非常重視需要進行簡化和濃縮作業的象徵記號的關係。

若談到永井一正受到眾人矚目的標誌（Mark）設計作品，那絕對會

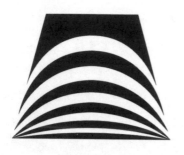

駿河銀行(1965)

提到他1965年為「駿河銀行」所做的設計。乍看之下，可以明白他是以富士山為題材，但那卻是不平凡的富士山。他對這個困難的造形化工作毅然決然的採用正面意象，就像田中一光所讚賞的，那是將「誠實且端正的正統美」具體化的結果，以下借用田中談論的內容。

「將原本富士山左右兩側梯形緩坡處理成銳利線條並緩緩向中央擴散，而五個弧形波浪充滿力量的膨脹形體被頂部平直的傘形守護著，呈現出的是一種典雅的成果……」。

然後田中對產生這種造形的做法稱為「剪定美學」，他描述所謂剪定是「……比起費心照料樹木的形態，重點應放在它的修整，那是為了要開出漂亮的花朵和果實而修剪扔掉的。」而所謂的標誌，就應該是在經過這種「剪定」過程明確掌握其本質下，然後再考量生命週期的強化吧！

談到永井的標誌作品，每個人都會立刻想到他1966年的〈札幌冬季奧林匹克〉吧！

那是將三個正方形單元垂直堆疊，最上面的是日本國旗的象徵，這是考量到要和龜倉雄策知名的〈東京奧林匹克〉產生關連的發想，而中央的圖像是要表現出冬天的雪花結晶，然後最下面是代表奧運的五環，也就是說，他設計的這個標誌是結合被單元化的三要素來產生出嶄新性，然後考量到不同的使用場合，它還具備橫式或矩陣配置……等的運用彈性。

此外，1972年〈沖繩海洋博〉的象徵標誌也採用永井的設計。動態性浪頭的造形化——而且為了要和這個標誌的意象連結，他同時製作

了〈EXPO'75海洋博〉這張官方海報，結果是將浪頭呈現出既古典又新潮的感覺。

藉由這張海報和象徵標誌的對應情形，不就能夠顯示出永井他設計上的振幅之大嗎？

VII. 版畫製作與造形實驗

在談到永井設計上的「振幅」後，那就不得不談他的版畫製作。

為什麼呢？因為他自己總是很明白地說：「我終究是一位平面設計師」，所以就算以版畫家而言，也都不能夠忽視他，產生出新想法的存在。

永井一正的版畫突然受到矚目，是在1968年第6回東京國際版畫雙年展的展出作品，那時就將屬於上位的東京國立近代美術館賞囊括入手。就算是現在的平面設計師都很少人能製作版畫，而當時更是屈指可數，並且也不過是業餘愛好者的階段而已。

雖然在那件作品發表前我就知道永井有在挑戰版畫製作，但當時我想那應該只是用網版印刷進行自由創作而已吧！

但是他版畫雙年展的展出作品是純白的浮雕版畫造形，那雖然只有按壓的凹凸陰影卻浮現出幾何構成的美感。精緻且明快的構成因為光線明暗的關係，甚至連詩的氛圍都油然而生。若和專業版畫家比較的話，除了散發出格外異樣的光彩之外，連平面設計的味道也沒有。那種追求基本意象的純樸感覺，擄獲了我的心。

永井在那之後也經常舉行版畫展（有時也會舉辦畫展）。

斬釘截鐵地說「我終究是一個平面設計師」的永井在看到這種情形後，不知會怎麼看待比較好？

我有時會和他談起這一點，而始終寡言的他，這時卻會變得滔滔不絕的雄辯。整理要點如下：「版畫工作是為了要確認自己追求的構成基礎，或者是對新的個人造形進行

實驗性的挑戰……」所以他在著手製作版畫時，在感到對自己的平面設計不安時，或者是有預感會鑽進死胡同時……這種情形似乎不少。站在永井的角度來看，在海報等作品所看見的基本構成，並非只停留在單純一時想到的圖樣而已，而是在那當中注入個人的造形思考並燃燒熱情，如果不讓它本身成為具有深度含意的形態創造的話，那將會無法說服自己。

所以，版畫的表現和那上面的圖樣，也經常在他海報等作品上出現。至於哪一個比較早發表？其前後關係雖然會依狀況而有所不同，但無論哪一種，永井總是不斷重複這種程序且不怠惰並嚴格的進行自我檢討。

因此，觀察他在某時期集中製作版畫的歷程就可發現，他總會在各個階段加入全新的形式。

1968年的純白浮雕版畫除了纖細的技巧外，還讓人在產生性感的微妙變化下形成優雅的造形。但下一個版畫工作（1973年）卻是以金屬蝕刻的技法追求更具生動意象的質感，特別是〈D-1〉、〈D-2〉等作品，微妙的線和其影子的搖晃會讓人產生接近光學性錯覺的感受。接著進入1975年後，他就以明快的幾何線形，徹底追求光學性的錯覺。

在永井的作品中，我有時會感受到近似歐普藝術先驅瓦沙雷利（Victor Vasarely）的表現方式。但這麼跟他說，得到的是他不喜歡瓦沙雷利這個回答。不，正確說法，那絕對是他盡可能想要將自己放在遠離瓦沙雷利的世界才對。

為此，他1975年版畫製作的目標是，以最單純的圖紋和線形來表現基本的視覺性錯覺。這樣的行為通常在腦中就可以預想到結果，但對永井而言，自我體驗是最重要的，而從那當中產生的意料之外的趣味性（這是對我而言）可以在〈N-1〉、〈N-9〉、〈N-11〉、〈L-1〉當中感受到。

時序回到前面，他1974年也嘗

試過網版印刷的連續性作品。那是
在纖細的格子上方加入粗黑的帶狀
線條，然後拿起兩端讓帶狀線條起
伏、膨脹後留下淡淡的陰影……就
是這樣的意象。那是1973年工作的
延長，成果是更為簡潔和更具信心
的展開。

　之後永井也在1980年舉行畫展，
而從1981年到1983年是以此畫展為
基礎製作彩色石版畫。在那當中，
會讓人覺得他不曾改變的冷酷表
現，似乎也加入了一些情緒性，幻
覺、朦朧、搖晃……等，產生了色
彩的柔和韻律。

　但是，永井一正依舊是平面設計
師。因為他想要以這種練習鍛鍊自
己，並將自己擁有的人性表現在平
面設計上。

VIII. 擴張的設計世界

　永井一正的工作每年都在擴張。
書籍裝訂、小型圖像、建築內部
空間的壁面浮雕和椅子設計、展

「X-5」（1974年）

「X-4」（1974年）

「X-1」（1974年）

示……等。

　此外，飲料食品的罐子和寶特瓶等包裝設計、小從珠寶大到抽象雕刻製作都有他的蹤跡。

　但是，在他這麼多樣化的工作中，以最近的工作來說，我特別注意到的有兩件。第一是，富山縣立近代美術館的設計策略，特別是當中的海報和型錄。實際上，我和這間近代美術館從開館前就有很深的關連，會這麼寫當然不是在老王賣瓜自賣自誇。

My chair（1979年）

寶燒酎「純」（1979年）

「Sliver」（1979年）

這一本作品集選擇刊載圖樣的是永井，是一本完全由他自己選擇的作品集。

富山縣立近代美術館從1981年開館至今（1984年9月）不過只有三年兩個月。但永井從在這期間為這個美術館製作的海報中，選出24件刊登在這本作品集內。他或許有省略一些，但那當中包含了〈保羅‧德爾沃展〉（ポール‧デルボー展）的海報等，那些都是我所喜愛的。

從以上內容就能夠瞭解到，永井對這些海報投入的精神是非常猛烈的。我在這間美術館開館準備期間的海報、型錄……等，對這種貫徹設計策略並融入個性這件事，我認為那會和美術館活動本身的個性化有所連結，而永井一正也就成為可信賴的設計師在我腦海中浮現。

在和他談話時，他強調完全不想採取被認為是美術展海報常規的那種以名畫為中心進行編排的設計方式，因為繪畫等作品直接在會場觀賞就好了，所以如果在海報或型錄上大大採用該畫家被人們喜好的作品的話，結果可能會變成引導或錯過想要觀賞作品群的人們心情，這是絕對要迴避的事。

也就是說，美術展的海報和型錄設計是在暗示美術展整體的狀況，若依照永井的說法，那必須是「序曲」或「前奏曲」。然後，海報和型錄的設計無論在何種場合下都必須要有緊密的關連性，以海報設計的變化應用來說，那經常會成為我們型錄上的封面。

關於永井的富山縣立近代美術館工作，我想談的還非常多，但是自賣自誇的就不敘述了，而是想仔細觀看這些海報。在多樣化下充滿緊張感，而且大尺度高格調的永井一正世界，不就在這些海報中獲得實證了嗎？

接下來我想要談的是他針對鹿兒島南日本放送（MBC）所做的設計策略。永井從1983年4月開始參加這個計畫，並且是在南日本放送積極支持與理解下，順利展開設計活

「描繪富山——100人100景展」（1983年）

第2回現代藝術祭（1983年）

公募：第1回世界海報三年展富山'85(1984年)

公募：第2回世界海報三年展富山'88(1987年)

動的樣子。

從象徵「大膽、力量、銳利的現代性、時代性、不妥協的嚴厲性、意志力」的象徵標誌設計開始，到 LOGO TYPE、標誌和LOGO的組合運用。從信封、名片、信紙表頭、紙袋等，然後貫徹到旗幟、採訪車、轉播車為止的設計清新感。對於永井那種明快、堅實的工作樣態，我認為在這個計畫就能夠清楚看見。

他曾經為平面設計師和廣告相關人士寫了一本入門書《藝術指導アートディレクション》（Art Direction），書中將「設計師會接觸到的視覺傳達領域」分成四大類：

① 設計策略

② 廣告設計

③ 編輯設計

④ 公共設計

若想到這些領域的種種情事，我

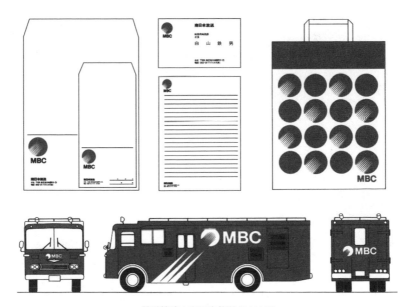

設計策略：南日本放送（1983年）

想，永井一正的目標是將這些領域
用自己的一貫性思考來加以整合，
也就是從此以後要用「身為全能設
計師所應該完成的任務」這種想法
來加重自己肩上的責任！

　　永井一正喲，請你務必要成為全
能設計師和果敢的推動者啊！

　　　　摘錄講談社1985年《永井一正的世界》

空間認知與永井一正

橫尾忠則 美術家·平面設計師

1959年11月4日,星期三。我在神戶國際會館大劇場的二樓招待席,觀賞歌劇〈女人皆如此〉。因為我有時會進行神戶勞音(合唱團)的工作而被邀請,所以那不過是所謂的捧場而已。基本上,我不喜歡日本人演的西洋歌劇。那天也是剛開演沒多久,就遭受睡魔襲擊且毫無招架之力。但就是那一天,我被放在不能打盹的環境中。

為什麼呢?因為在我背後高一階的座位上,坐著這齣歌劇宣傳海報的設計者永井一正!我擔心,如果我打瞌睡,不就會被當作不懂歌劇的設計師而被輕視嗎?我被夾在兇猛的睡魔和永井一正那巨大的存在之間,煩悶著。然後,我假裝抬頭看天花板,並若無其事地看背後永井的情形,結果怎樣?正垂著頭的他,似乎很舒服地點頭、點頭般地划著船,正想著「天助我也!」的時候,我也開始和他划船去了。這是永井和我,用打瞌睡方式,以肉體評論這齣歌劇。

我對於和他擁有共通的批評眼光感到非常高興。另外還有一件事,雖然很蠢,但很開心。那是在歌劇結束回程時去一家位於中央街,因早川良雄設計而出名的咖啡館「G線」,永井點了栗子奶油蛋糕。喜歡甜食的他連一滴酒也不沾,這時我想,那他不就完全和我一樣擁有共通的思考體系?我連頭腦部分都一起想好了,或許我有可能成為像永井這麼厲害的設計師也說不定!這是自己的隨意想像,因為有意思所以記住沒有忘記。

那是我和他成為好友的當時。

*　　　*　　　*

永井一正，是一位在如何畫線都不知道的情況下起步的平面設計師。為什麼已經20歲了卻連畫線方法都不知道的他會想成為平面設計師呢？

在和遠赴滿州的父親音訊不通下，永井大阪的家遭受空襲而燒毀，然後就在鄉下地方的倉敷直到戰爭結束。當時，永井一正是舊制中學的三年級。用五年讀完舊制中學畢業的多愁善感少年永井，他突然隻身前往北海道的音別，那個人跡罕至的深山墾荒。從他棲身的小屋到鄰近的小屋距離四公里，而且中間還是一片廣大的森林之海。在那裏，他種植馬鈴薯、追逐馬匹，並做著未來成為牧場主人的夢。

但是隨著他父親的突然歸來，少年永井一正的夢，在短短六個月中消失了。不得不回去大阪的他，插班就讀新制高校三年級，之後並進入藝大雕刻科學習。但是喜歡雕刻的他也排斥藝大的學院派教育，並在二年級時休學了。再度回到大阪的他，進入大和紡績工讀，以此為契機，平面設計師永井一正就此誕

大和紡績手冊（1951年）

生了！

當時連直線都不知道怎麼畫的永井，就徒手用細線畫出許多有窗戶的房屋（他應該是要畫工廠吧！）而其中一間煙囪冒出像線一般的煙形成連續的「8」字形。然後還畫出和這個插畫相對應的大向日葵（或者是太陽），那有點具象又有點抽象，總之就是有點怪的設計，甚至於連好或不好都無法評論。他現在也經常創作不知道是好還是不好的作品，這是他無法被既有概念制約的變革思想的展現。

永井一正是一個很容易見異思遷的人。他以前不知想到什麼而開始學柔道，但是只學了兩個月。然後是空手道，還是兩個月，然後是白井義男的拳擊房，三天！而進入日本設計中心後開始摔跤，當然練習用的服裝都準備好了，但這也是兩個月，還有很多很多……。在YMCA學游泳約一個月，之後是健美，這我也一起去，時間是到此為止最長的三個月。最後是滑雪，他準備了相當不錯的用具，但只用了兩次。

永井這種見異思遷的性格也反映在作品上。每當他標榜一種做法後，就會有一段時間執著在那，並以高水準作品塑造其頂峰。這時他應該只要持續該做法的延續就好，但是，他下個作品卻嘗試和以前完全不同的新表現方式。這種從否定自己再出發的變革思想是他見異思遷性格的表現，從好的方面來說，那似乎正幫助著他的創造行為。

永井一正在對應變動激烈的現實社會時，他自己內部的意識變動也從未停止並正面迎向現實。他的生活總是背對現實社會轉變過程中的流行趨勢，也不會表現出自己很有才識。先聲明，我這裡提到的流行並非指流行的設計。因此永井一正是一個合理主義者，無論是工作上的營運、和他人的交流等，全部都是合理的。但是，他創作出來的作品卻被印證是非合理哲學。他對於自己外部的合理採取的是，不連靈魂都賣給合理主義；而在內部的非

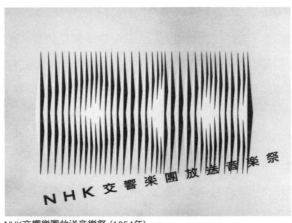

NHK交響樂團放送音樂祭（1954年）

合理和外部的合理關連方面，他總是對合理主義進行批判吧！

　他作品形態是抽象的，但卻和造形至上主義的瑞士派不同。他積極地讓在設計中喪失的感情於有機抽象造形中回復。論其根源，現代主義原本就是從斷絕感情之處出發的。而無法理解他設計的設計師相當多，那是因為這種混濁的情感突然鮮明現形，然後他們便想要將永井用感情加以捕捉的關係。我對做出沒有感情的造形作品的平面設計師，總結一句，丟到水溝還比較好，因為連水溝裡面都應該還有生活情感。而想要說的是，就算是水溝也好，等到受過它的洗禮後再重新出發！

＊　　＊　　＊

　再回到永井一正的大阪時代。他進入大和紡績一兩年後認識了田中一光，還有在那前後也和木村桓久、片山利弘等人往來，這些人也成為永井之後顯著發展相當大的原動力。當時，住在大阪的設計新銳聚在一起並組成了「A CLUB」並以講師身分面對早川良雄、山城隆

一等人談論設計。此外，永井和田中、木村、片山等人一起被推選為日宣美會員也是在這個時候。

1954年，永井在日宣美展展出〈NHK交響樂團放送音樂祭〉海報，其纖細的造形令人難以相信他曾經連直線都不會畫。不只這樣而已，那是完全不受從當時流行樣式擠出的概念限制作品，而他現在作品的原形已經能夠從中窺見。那年是獲得「日宣美賞」的I氏因〈打字機〉（タイプライター）的抄襲問題而引起設計界一陣騷動。當年我剛滿18歲，雖然在本地印刷廠做搬運工作，但也在報紙或其它地方得知這個消息。

永井大阪時代的傑作，不管再怎麼說就是1957年的〈Olivetti〉，他以此為契機轉而變成為大設計師。同時，他的肉體也隨著大型化。

1959年，他和好友田中一光離開大阪前往東京。田中一光在那之前一年左右開始著手製作神戶勞音的海報，而永井也從那年開始進行海報製作。當時，我在神戶新聞社工作，也和灘本唯人等人有所往來，我每次遇到灘本的時候，他被永井和田中作的海報刺激，然後就說：「為什麼會這麼棒啊！真的很讓人生氣耶！」這都是才剛要在當地神戶引起一陣旋風，而且是不認識他們兩人的灘本所說的。永井一正將神戶勞音當成舞台並製作出許多優異的音樂會海報。這個勞音的工作在他去東京進入日本設計中心後也持續了一段時間，而他對造形追求與轉變的課程全都匯集在勞音的工作中。他每次都作新嘗試且絕不重複的千變萬化性，就像是無論怎麼吃都不會減少的三宮金龍閣炒麵那樣。早川良雄對這些不可思議的永井一正作品作了「避開構成的規則，也就是〈第三造形〉」（請參照《DESIGN》1963年4月號）這種表示，那真的是說的太好了！還有，他的造形是幽默的，就像是不知道在哪裡偷工減料般，雖然穩重，但卻和他的體型與說話方式一

第九交響曲的黃昏（1960年）

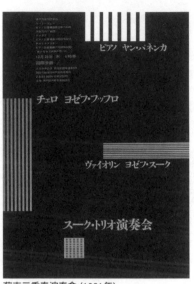

蘇克三重奏演奏會（1961年）

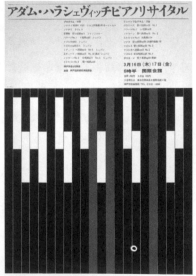

哈拉塞維契鋼琴演奏會（1962年）

夏威夷音樂的黃昏（1961年）

模一樣。

當時的作品雖然缺乏近期這種迫力感，但充滿文學情緒性的造形卻印證了他豐富的知性。但這些一連串的勞音作品提交給ADC（東京Art Directors Club）卻全部落選，我實在對ADC的權威主義無法理解！那時還記得我對永井說：「永井，沒被選上不錯喔！」

在大阪的創作者中應該可以看到共通的造形文法，但是，永井不可思議地擁有和他們不同的造形思考。他的作品特徵，我認為是在於對空間的掌握方式。他的空間是通往人類深層心理的入口，而那總是開著一個黑色的洞。我在類似這種深夜黑暗的空間中很自然地被誘惑。在這種黑暗深處，永井意識下的荒野正不斷向外擴張。為了要暸解永井一正，我必須要投入到這個黑色空間中，而這個黑暗的原點，除了他少年時期待過的北海道樹海之外別無他處。在這個用他尺度無法量測的大自然空間中，他的靈魂

正一邊徘迴一邊飛翔著。

在父親的行蹤不明、弟弟的失蹤、對未來的不信任所累積的絕望和不安下，這個大樹海除了是無法到達的現實象徵外，它同時也成為母親形象並且是對女性的回歸，而他很早就結婚不也是因為這個樹海的關係嗎？而他之後的作品似乎象徵著性愛，起因也在這裡。我對於他所有作品的根源意象，都想要和這片大森林進行連結。

永井一正說他最愛女性最討厭幽靈，這是可以理解的，因為幽靈就是黑暗的性徵。他想要藉由描繪這種形而上的黑暗空間，來對涵蓋於他少年苦惱的形而下之大森林進行復仇。

他對幽靈的恐懼並非普通程度而已，這裡有一個實證的插曲。那是他夫人去避暑旅遊時候的事。下班後他並沒有直接回家，這是理所當然的事。他先去日劇音樂廳觀賞脫衣舞，這在太太不在身邊的時候也是理所當然的。於是看完脫衣舞

後，以處理性衝動的流程來說，大致上不是去酒吧就是情色酒店。但很不幸的，他不會喝酒，所以在酒吧也不能做什麼的他，就去快關門休息的書店，架上沒有低俗雜誌，最後他就買了哲學書籍。然後回到赤坂那棟十層樓高的鋼筋水泥公寓中，他位於五樓的住所後就開始胡思亂想了。所謂的胡思亂想是指他和幽靈對話。一個人的他在半夜時上床睡覺，電燈沒關開得很亮，因為太亮又睡不著的他，就在害怕中關燈。但是，這時他卻從被黑暗包圍的牆壁裂縫中，看到了偷偷接近的人影，他把這個人影稱為幽靈。然後他慌慌張張地開燈，但那裏有的只是大量排列整齊的書籍，以及許多並排在上面，外形呈現人偶形狀的墨西哥民藝品的原色蠟燭而已。可是這個飄盪著奇特異國感覺的蠟燭，他確實在上床前就換過位置了。

這個蠟燭他以前也讓我看過，那具有一種獨特的詛咒氛圍，是一件能夠充分引導永井一正進入恐怖世界的小道具。而且實際上它的位置有更換過，不知道什麼原因，這個蠟燭似乎具有從最初放置的地方往前移動的性質。然後他就在電燈開開關關的情況下直到天亮，最後就整夜沒睡覺直接去公司上班了。

永井這種對黑暗的恐懼，是源自於他曾經迷失在北海道深山裡伸手不見五指的漆黑環境時，整夜為了尋找亮光而在徬徨無助的情形下摸索走回住處的記憶。在他去年提交給日宣美展的TIME LIFE公司〈成長的故事〉（生長の話）以及其它作品中，也有將那時的體驗化為內心畫面再予以形象化。在畫面的黑色空間中，渦卷曼陀羅的「人魂」圖樣，像是以地獄亡者演奏的御詠歌來展開音樂宇宙。在那當中，只模仿他的樣式並做編排的話，那麼，無法言喻的東洋神祕世界就會橫擋在面前。永井一正的觀念模仿者們，就算單腳也好，你們要踏入北海道那種人煙罕至的森林才對，如

果能夠捕捉到創作精髓的尾巴就賺到了！

* * *

最後，我在思考談論永井一正的材料時，必須要提的是「自選永井一正最不擅長的 BEST 5」。

1 = 技法
2 = 酒
3 = 音樂
4 = 運動和工作
5 = 初次見面的人

首先是BEST-1，永井對於過去曾經手或是現在進行中的工作對象，不可思議的，和由他內部引發的欲望有很多都相互矛盾。也就是說，前面的BEST-3是把他經手做的工作對象全部包含了，這也是一個奇妙現象。在有關技法方面，是大阪大和紡績；在日本設計中心方面，則是日本光學和豐田汽車；在關於酒的方面，是朝日啤酒；與音樂方面有關的是神戶勞音。這樣一列舉出

來，就可以發現這些包含了他最不擅長或是不太有興趣的對象。這些工作有時候是因為組織的關係而做的，但是實際上卻和自己的欲望沒有關連，那是從外部賦予的結果。可是，就算是遠離組織且在沒有制約立場下製作的「日宣美展」方面，他也提交了〈打字機〉（タイプライター）、〈相機〉（カメラ）、〈音樂會〉等等海報作品。他經常在日宣美展等提交的自由創作作品中，選擇和自己沒有任何關連的非日常性主題，然後還在造形中最無關緊要的部分使盡全力。此外，有些創作者會將平常的興趣或思考當成主題，但是永井卻不一定是這樣。寧可說他是將他自己放在興趣或思考的對立位置，也就是他聚焦在自我嫌棄上，如果將這反過來看就是自戀的變形。對於瞭解永井一止和他作品的人來說，或許無法瞭解這種矛盾，但是實際上，他的作品和人之間是在這種意識內部持有強烈的牽絆。他在改變這種自我劣

等感形態並表現出來後，因而能夠更深層地注視自己。所謂創作者的主體性就是指這種態度。

永井一正不擅長的BEST-4是「運動和工作」，關於這點他說謊。永井一正總是在運動和工作，是一位具有實踐能力的行動家。他所謂的運動，指的似乎是讓肉體物理性地從右到左移動而已，絕對不是那種大動作會酸痛的那種。我希望他不要吃像寒天那種追求時尚的女孩子吃的美容食品，而讓身體愈來愈胖，之後再從很胖的身體製作出很大的設計。

接下來是BEST-5。永井一正和初次見面的人特別不會講話，換句話說他很怕生。就算是第二次遇見也是打聲招呼的說「上次謝謝了」這樣的一句話，之後就表示同意地不斷點頭和微笑而已。因為這種低調態度而喜歡永井的人很多，也從沒聽過他說別人的壞話。這種低調且寡言的永井，有時候會轉變成思路井然有序的理論展開者。那是在不談個人話題的時候，以條件來說，對象是複數而且愈多愈好。不擅長和少數人溝通的他，為什麼在聚集大量第一次見面的人的演講會等場合會變成擅於辭令的天才呢？我試著問過他，然後他用平常裝糊塗的調子來回答，「那個喔，對象是空間啦！但是如果我這麼說的話，聽眾應該會生氣吧……」

* * *

永井一正是空間的設計師。在超越所有空間，甚至連自己的空間都克服的時間點上，他就會在那裏捕捉新的空間認知，並不斷提出新的問題。在日本，永井是少數頭腦派的平面設計師，而以平面設計界的領導者來說，他的存在感是無與倫比的。

改題摘錄自《デザイン》No.95，1967
〈永井一正の人と作品〉

永井一正的轉變軌跡

片岸昭二　富山縣立近代美術館策展人

　　1990年春，我去參觀第13屆華沙國際海報雙年展。在被譽為海報界奧林匹克的現代美術館會場裡，大量展示著世界著名設計師的傑作，同時在館內也設有該屆評審委員永井一正的展示區。當時那裡整齊擺設著永井的動物系列作品，但是不知道為什麼，那邊卻給人一種和其它地方完全不同的異空間感。在日本，永井海報作品的個性表現相當引人注目，以整個世界那麼多的設計師來說，我一直認為就算有類似傾向的海報也都不足為奇。但是，當場卻沒有和永井作品相似的海報。此外，在同時期舉行的布爾諾國際平面設計雙年展的開幕式中，我記得永井的海報在國際評審委員展示區中，也同樣是讓人感到似乎來錯地方那樣地大放異彩。

　　永井一正近年的動物系列海報，都是由他親手描繪製作。而其中登場的「活物」們在具有可愛和輕度的幽默下，牠們時而裝傻、時而寂寞，甚至有時也會以諷刺的眼神凝視著你。其姿態絕對不是存在於現實中的有機形態，不可思議的，呈現出的是時而優美華麗、時而奇妙奇怪。

　　永井他動物系列的起始是為了1988年的JAPAN展而設計製作的作品，那時明確地推出了〈龜〉和〈蛙〉。其中具有象徵性和裝飾性的日本傳統美被大量擷取而讓周遭的人大吃一驚，特別是在江戶時期的琳派要素部分。永井一正的海報以運用獨自造形的設計，持續給予同時代新鮮意象。然後，永井的表現風格在隨著時間流動下，不斷地重複向心與擴散而產生變化，並且也讓人看見他那種總是要更超越

自己表現的慾望。從著手製作富山縣立近代美術館的開館海報以來的這十幾年間，他接連不斷製作本館的企畫展海報，而且那都和其他美術館的海報完全不同，幾乎只要一眼就能夠知道那是屬於本館那樣的異類設計。永井作品的風格變遷就算是只看我們美術館的海報就很明顯，他總是在反覆脫皮進行蛻變。但那並不單是作風的隨意轉變，而是對某一種表現手法展現興趣和對它持續進行頑固的追求。這種情況只要觀察他的版畫製作，就更為明顯。雖然他運用浮雕、圓、直線等要素產生眾多變化，但這些表現卻徐次漸深，並研究完成度。然後，永井有時也會突然加入新要素並且讓它持續增生。最後，就在不知不覺中排除舊要素轉而新生，而在眾人眼中，那就變成「這不就是永井原本的風格嗎？」這般被自然接受，這就是永井風格的轉變方式！

在此，來追溯永井從初期到今天的作品。初期代表作有1960年代初的一連串神戶勞音作品。他那時大多以直線、曲線和色塊進行構成。這些系列除了孕育出日後永井所展開的多種要素外，還能夠見到細線集合和光學性的表現方式。這種表現手法在1966年的〈LIFE〉中延續，並且可以說是在此開花結果。這時期的作品雖然只用直尺和圓規進行抽象性的形態表現，可是卻沒有在這種表現方式裡所常見的冷漠感，而其特徵是在某處飄盪著某種有機意象。

永井開始追求獨特的空間感應該是從1974年的〈Graphic 4〉、〈CQ〉、〈Lily Color〉等開始的。他脫離到那時為止的平面構成，並成功展現出縱深的廣闊空間感。他改變細小方格的方向朝遠處集中，然後將這種空間感和大海以及天空的照片加以組合後，伴隨而來的是更加不可思議的效果。而且構圖是水平・垂直・左右對稱這種非常安定的安排。不久後進入1970年代後半，此時他加入了新的造形要素，

Graphic 4（1974年）

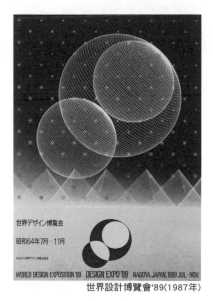

世界設計博覽會'89（1987年）

簡單來說便是「傾斜構造」。這種構圖方式在1977年池田20世紀美術館的「永井一正的世界展」海報中清楚呈現，而這也是永井一正構圖的特徵風格之一。在矩形當中，因為加入這種「傾斜構造」而讓平靜畫面漂浮，並創造出戲劇性的宇宙空間。接下來是1980年代中期，在這種「傾斜構造」外，他又再加入多重視點和多重圖樣。結果，除了戲劇性的組合之外，他還傳達給人們一種賦予空間躍動感和歡樂華麗的韻律感。此時色彩也變成七彩，構成也變成以抽象圖形為主。

　　像這樣，我們能夠在他1970年代後半的作品中，看見一道傾斜撕裂畫面的閃電切口，和自由組合的多重圖樣，這是永井對空間的意識更為自由開放，和潛藏在他自身的感覺要素浮現出來的表現。在那當中，他脫離一般被運用的合理性設計做法和自己的設計手法，而產生一種令人意想不到的「超出限度」跳躍性表現。也就是說，那是在徹

現代日本美術動勢——繪畫PART 1（1986年）

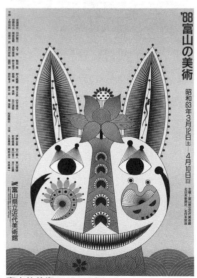

富山的美術'88（1988年）

底追求一個問題並獲得完全理解之後，再一次產生其它的「什麼」，並開始進行新的創造活動。而永井能夠讓他的造形擁有生命感的最大要因，不正是這一點嗎？在結束深入挖掘一個主題後再將它開放，這不就是永井他擴展自身設計領域的連結方式嗎？然後，他從抽象表現時代轉變成具象表現時代也是同樣的做法。永井那看似長期堅持在抽象形態的造形，是以他最初的線條形體藉由加入自身的手感表現後，進行從早期現代設計追求的合理主義這個束縛中解放的結果。

　　一般而言，眾人認為他的〈活物〉似乎是在1988年突然出現，但實際上，那已經能夠在1986年秋天看見一些端倪。在「現代日本美術動勢——繪畫PART 1」這個展覽會的海報中，放射狀的直線將畫面覆蓋，而背景是永井所拍攝的天空影像。然後，中央描繪著一隻正在伸展羽翼的鳥。基本上，那是尖嘴圓頭再加上半圓形的翅膀，而身

體和尾翼則是採用三角形這種幾何形態，很明顯的，這能夠作為鳥類振翅高飛的形態來加以認知。之後進入1988年，登場的活物〈鯨〉、〈貓〉在形態上似乎變得更為具象。而在造形中，類似幾何紋樣般的渦卷和花紋便以直尺和圓規來進行描繪。到了1988年後半，具象形態中的紋樣幾乎以手繪方式佈滿整個畫面，其中翅膀的細部模樣、狗毛、魚鱗等，都是不用直尺而直接進行繪製的。此外，他有時也會讓幾何造形直接和具象活物合體，以強調視覺性衝擊效果。然後在不知不覺當中，登場的活物都是以不用直尺的有機形態、樸素且悠然自得的姿態出現。

像這樣，他連企圖從抽象轉成具象這樣的大轉變，都是從進入具象表現的那一刻起，就不曾在原地停留而持續變化著。

到目前為止，永井除了海報之外也有做版畫和標誌設計，此外，他偶爾還會做立體造形，而這些工

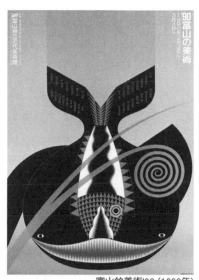

富山的美術'90（1990年）

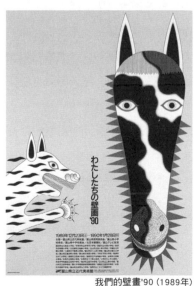

我們的壁畫'90（1989年）

作會相互連結並讓永井的設計工作整體膨脹擴大。當他在一件作品中浮現新表現基礎的造形想法後，這個想法也會在其他種類的作品中展開，然後在個別領域條件下再導引出其它的想法。最後，這棵新種子就在另一片田裡開花結果。

在擴散和收斂、平面和立體、華麗和簡樸、複雜和單純、具觀和微觀這種兩極化方式的大動作下，他就像手繪螺旋般地持續向上成長。

觀察永井經歷的話，就可得知他很早就在國際展中活躍，並且以版畫和海報舉辦個展，然後也充滿活力地參加各種團體展。他海報製作的數量大幅提升，然後標誌也是從大企業、公共或著名的活動到小團體等都有經手設計。而得獎紀錄更讓人瞠目結舌。但就算這樣，他對競賽還是不見疲態地持續挑戰著。

永井一正的挑戰總是創新的。但那絕不是與他人競爭，而是意圖要和自己構築的經驗和知識訣別所進行的果敢挑戰。蛻變和保持創新是創造，而創造正是永井的本領！

摘錄自
《永井一正デザインライフ》六耀社1994

傳達設計＝平面設計師的任務

出自美術出版社《思考現代設計》（1968年）

永井一正

Ⅰ. 圖像和語言

　　人類是唯一能夠閱讀和書寫的動物。如同各位所知，人們藉此進行訊息的相互傳遞，而從器具製作被發展出來後，人類社會也就逐漸發展成今日樣貌。然後，古代的洞窟繪畫也並非只是單純想畫畫這種不具目的的衝動而已，那是一種人類願望的產出物，這是英國動物學者霍格本（Hogben）在《傳達的歷史》中所談到頗富意味的一段話：

　　「為了做到如此，就有必要讓『咒術』這個詞語的意義更加清晰。不這樣的話，我們就完全無法跳脫出自身的語言習慣吧！研究人類尚未出現讀寫行為時期習慣的學者們所謂的咒術，和五十年後科學家將之稱為魔法或乙太等宇宙混沌，視為像是重度迷信般含意的迷信不同。他們所謂的咒術，比較接近被稱作吉祥物、護身符或傀儡等物。而人類學者所謂的咒術，就像農民用針刺對他壞事做盡的人的蠟像那樣，那是將一種象徵與其代表的某種事物畫上等號。當人們披上獅子皮後，就會獲得獅子的勇氣與力量。如果在入口大門上釘上蹄鐵，就表示會在往後的生活大道中取得立足點，亦即獲得成功。而在門柱上繪出太陽閃耀光輝的樣子後，就會得到連續好天氣的保證。像這樣的生活方式，其經濟力量的節拍掌握是更為自由且頻繁的，甚至會進而要求到所有細節為止，這是世界各地無處不在的人類特徵。這樣的事是存在於人類產生讀寫行為前的時期中，在會畫圖的人類之間的共通

習慣，例如，要理解各種圖紋的紋身習慣就必須要給予某種
線索，而所謂『洞窟藝術具有某種咒術上的目的』就是這個
意思。」

　這除了表示當時的人們也具有強烈的建設欲望之外，順著
這種看法來看，洞窟繪畫也更明確地顯示出「想要這樣」這
種明確含意，而且，我們還能夠領會到那是一種「不應該是
要這樣嗎？」這種號召的起點。如此思考下去，與其說那是
繪畫，卻不由得會令人想到那是一種宣傳，至少，說它是
個最古老的視覺設計應該不會有錯。

　現在，假設你是想要變成像獅子般強壯的人。當然，這不
是像在狩獵期般想要扳倒獅子那種生活上的直接連結，而是
一種抽象概念。或許像獅子般強壯的肉體會被當成是一種能
夠展現男性魅力的願望，但無論如何，它就是這樣被思考著
的。在今天，因為有語言和文字，所以也能夠將「想變成像
獅子般強壯的人」這種想法以文字敘述並加以記錄。但是，
考量到像獅子般雄壯的姿態還是直接用看的比較理想的話，
那就會在牆壁貼上獅子的照片或圖畫。雖然無論是用文字敘
述還是用圖形描繪，只要自己能夠理解其中的含意就不會有
問題。但是在現代，要說那是咒術嗎？自我暗示的力量擁有
讓自己朝願望前進的作用，從這點來看，我想，還是從圖畫
或照片直接接受意象比較強烈。但在此時，因為自己本身已
經認知「想變成像獅子般強壯的人」這個語彙，所以就算其

他人看到那幅圖像也應該不會做如此想像吧！這除了看到獅子會聯想到動物園之外，說不定也會想到非洲。再假設，讓文字和圖像一起出現的情形，這是海報等平面設計常會運用的手法。這不是在說，設計上只要讓圖像和文字並存就會令人容易理解和具有說服力。而是，回顧這種最單純的過程，就會讓圖像和語言的特性得以浮現。在不同情形下，雖然圖像擁有語言無法完整表現的鮮明印象，或傳達人的原始願望作用，但它卻無法像語言那像能夠規範想法。

傳聞羅伯特卡帕（Robert Capa，著名的戰地攝影記者）在二次大戰的諾曼第登陸作戰時，他和士兵一同被困在海上卻仍然高舉雙手進行拍攝紀錄工作，以從那些相片受到同質的感動而言，若用語言似乎就非常難以表現了。但是語言因為具有像是好人或壞人這種規範想法的特性，所以如果要用圖像呈現語言的話，那會需要相當數量的底片吧！而且其結果能夠感知不只純粹是因為好人或壞人這種概念而已，還應該更具體地帶著其它要素介入才行。像這樣，因為機能各自不同，所以就像前面所說的，大多會採取將兩者放在一起再行傳達的手法，而我們平面設計師在進行兩種要素合而為一的設計時，其意念就是用在該如何做才能將之組合起來這件事上。像這樣，雖然一邊將不同特質的圖像和語言做好截長補短的工作，然後再進行朝向目標的共同傳達是理所當然之事，但是站在人類的思考是依語言體系組合而成這點上，圖

像似乎是被當成語言傳達的補助手段而用。但在這當中，肩負視覺傳達任務的平面設計師對「符號」的想法似乎也存在著某些問題。

II. 何謂符號（symbol）？

所謂符號，那當然是造形記號、圖形或數學記號，而且還包含了語言在內。如此一來，對人類社會而言，符號它就背負著非常重要的任務。因為在此只將範圍縮小到設計問題的關係，所以僅針對在視覺傳達方面的符號進行思考。若對「傳達」做一個最單純的定義，那會是「以知覺性記號將人類的精神內容或事物所展現的意含進行傳達的過程」而當中的記號就稱為符號。

在記號中，當某「A」代表某其它「B」，然後在個體內做為「B」的代替物產生相同般的反應時，這時某「A」就稱做記號。在這當中，自然性的記號是訊號（Signal），而人為記號則是符號。換句話來說，符號的展現作用是以人類的心理過程為媒介。符號是人類的構成物，它可以說是具有象徵性的機能。

符號在單獨或集團構成下，叫具有創造性。語言符號雖然具有複雜的符號體系，但是視覺符號卻能夠象徵更複雜的含意。然後，若依照視覺符號不同於語言符號這種解釋的話，那它的意含對象就會擁有極大的可能性。再者，若在視覺符

號中思考圖像的話，那就必須考量到電視或電影等媒體。實
際上，在電視圖像創作者和電影導演中，我們能夠看見致力
於圖像傳達和語言傳達分屬不同屬性的積極樣貌。以高達
（Jean-Luc Godard）為始的新浪潮電影創作者們，似乎正持續
證明著新圖像的價值。但是，接下來我想將問題範圍再縮小
到視覺傳達中的圖形符號（Graphic Symbol）。

III. 圖形符號與其特性

（1）概念性

　就圖形符號的基礎而言，因為它必須達到最廣泛的通用
性，所以這時要考量的是世界共通的視覺語言。它的機能和
語言傳達完全相同，都是必須讓傳達者送出的內容，讓接受
者能夠正確無誤地接收。例如，在看見表示廁所的視覺語言
後，此時就不需要做超越廁所以外的擴大解釋。也就是說，
它自始至終只要百分之一百達到那是廁所的表示機能就好。
然後，它並非以一部分人為對象，而是必須讓所有人都能夠
有同樣的解讀才行。因此，那就需要配合訊息接收者對視覺
語言的解讀能力。

　諾伊拉特（Otto Neurath）的同形象法ISOTYPE（International
System of Typographic Pictorial Education）就是這種視覺語
言的代表。但因為ISOTYPE只能做到意涵極為簡單的溝通而
已，所以它的用途就受到相當限制。在這種情況下，被期待

能成為世界共通語言的視覺語言，其實並無法完全取代語言傳達。或許，能滿足世界共通這種需求的，應該是像世界語（Esperanto）那樣的世界共通語言吧！但是，視覺語言只要不斷反覆使用，就會因累積作用而提高認知度，這能夠賦予比文字書寫更單純且更強烈的效果。例如，只用色彩呈現的交通號誌或郵局標誌等，就是很好的例子。

（2）具體性

在具體性方面，雖然最強的是電視‧電影等動態影像，但靜態的圖形也能夠做同樣思考。也就是說，在攝影和插圖構成下，就算語言傳達動用了千言萬語進行複雜表達，但這時只需以一張相片就能夠對它艱深的內容進行完整傳達。例如，前述羅伯特卡帕拍攝的照片就擁有這樣的力量。從這裡開始，語言和視覺間真正的相異處就變得明顯。

（3）象徵性

這是在前述概念性下以具備反覆性的視覺語言為基礎發展而來的。其基礎性產出物中，例如交通號誌明顯是概念性的延長，但它一旦成為象徵標誌（Symbol Mark）後，那就會開始具有更廣泛的象徵性。換句話說，〈單行道〉或〈禁止停車〉這些標示的設計是依照規定而做的產物，就算它在設計上具有象徵性，但其內容和以語言呈現的意涵並無不同。

但是，在成為象徵標誌後，例如A公司的標誌（Mark），就不一定非得是A這間公司的名稱才行。這是因為，隨著具

有象徵意義之後便開始進入意象領域的關係。以該標誌身為
企業的意象象徵而言，它無論是被設計成豐富廣泛或貧弱枯
竭，此時都會和該企業的設計策略與廣告等宣傳活動產生連
結。因此，在一般優秀標誌獲得肯定的背後裡，都會包含該
企業對其製品或服務的保證。

再者，如果是像龜倉雄策的傑作——東京奧林匹克運動會
的象徵物的話，那就會隨著使用頻度的累積，就像奧林匹克
在世界中代表的意義一樣，都會無限擴大。

像這樣，在某些場合中，只要它是以具體的寫真或插圖進
行傳達的話，為了要達到它的象徵性而都能夠讓人感到多種
意涵。

如上所述一般，當設計師運用符號思考設計時，若不因應
其目的並明確擷取出特性的話，那麼，要發現該符號的現代
意義將會很困難吧！在（1）裡面敘述的概念性，當它在類
似奧林匹克運動會或萬國博覽會般被當作是世界通用的視覺
語言時雖然具有一定效用，但是在要傳達內容稍為複雜的場
合卻會衍生出極為困難的問題。例如在開發中國家思考共通
語言的視覺符號提案大多也會以美國為中心進行思考，而在
地球上被認為尚有七億文盲的現在，這個運動實際上包含著
非常重要的意義。但是，如果以廁所中的男廁和女廁標示為
例，區別那是女性的常識性手法的長髮、裙子、高跟鞋等，
這些在已開發國家是具有共通性的。但因為開發中國家的風

俗習慣互不相同，因此要找出其間的共通性，將是一件極為困難的事。思考到最後，為了要表現出差異處，我甚至想，應該只剩下兩性符號而已吧 ！這只不過是一個例子而已，但這種視覺語言的前途絕對談不上樂觀。

1960年在東京召開了世界設計會議，以此為契機，日本對設計的意識也迅速提升，而設計師對公共議題的意識也有明顯擴大的情形出現。但是，想要將視覺語言和公共設計進行連結的運動因為只停留在造形的追求而已，所以結果就是產生了許多挫折。確實，包含開發中國家的問題和世界共通的交通號誌在內，這些都是在設計上無法忽視的問題，但是只要朝這個方向努力的話，能夠和語言傳達相抗衡的視覺傳達圖像文化的進展是可以令人期待的。

在考量電視普及率之下，（2）所敘述的影像佔據的比重會持續增加是一件理所當然的事。電視影像已經大大地侵占以往由活字文化形成思想的過程，在現代小孩的成長過中，很明顯的，視覺型文化會持續具有更大的影響力。但是，我最想提出來思考的問題是包含在（3）的象徵性問題。

IV. 平面設計的可能性

只要視覺符號（Visual Symbol）含有象徵性的成分愈高，意象能夠介入的領域就愈大。換句話說，它能夠承受的意含會更多面向且因人而異。這點，如果站在傳達這個觀點上來

看的話，那無疑會讓人感到困惑。例如，在欣賞藝術的抽象
畫時，總會不瞭解描繪的是什麼？也就是說，想要求得「什
麼」的具體形體時，無論你盯著看多久都無法瞭解。假設以
具體性發想為基礎進行抽象化繪畫為例，就算你探索它原本
是風景或人物，也無法理解那幅畫吧！但是，那些畫作卻在
現代擁有各自的存在價值。

　或許一般人認為平面設計和繪畫完全不同。確實，平面設
計師具有機能性，並被當成現代社會重要的中堅角色來參與
整體社會運作，會有如此結果，這可能是因為它和美術明顯
具有完全不同社會機能的關係吧！在設計運動初期的1919
年，以華特・葛羅佩斯（Walter Gropius）為中心所創立的包
浩斯（Bauhaus），是以統合建築・設計・美術為目標。也
就是說，該校的教育理念是「人類的活動全都是在創造力
的共同合作下才得以完成；因此，區分領域來教導創造力是
不夠的，它們必須要同時加以訓練才行。」亦即，那是一個
要廢除純藝術和應用藝術的差別，然後再創造一個統合所有
藝術活動統一體的運動。該校的教授群有華特・葛羅佩斯
（Walter Gropius）、莫荷里・那基（Laszlo Moholy-Nagy）、
瓦西里・康定斯基（Wassily Kandinsky）、保羅・克利（Paul
Klee）、利奧尼・費寧格（Lyonel Feininger）、約瑟夫・阿伯
斯（Josef Albers），而遷校到德紹後，又陸續有密司・凡・
得羅（Ludwig Mies van der Rohe）、赫伯特・拜耶（Herbert

Bayer）等人加入，觀察這些陣容即可得知，那明顯是一個設計與藝術的整合。但是，其後的設計運動卻太偏向機能主義發展。

試著思考日本的平面設計運動也是一樣，它從設計概念開始，也就是從繪畫的組成這點開始獲得解放，而後更獲得和繪畫並駕齊驅的發展，這種結果並不是因為它往繪畫方面靠攏，相反的，那是因為它從繪畫分離所得到的成果。所以，該運動可說是確立了設計獨自性。然後，視覺傳達這個用語和概念的導入，讓我們平面設計師重新認識到「傳達者」這個社會責任的分配與立場。視覺傳達的理論是站在相當機能性的論點展開，在以此為基礎的推動下，各設計師被要求的是不具個性的機能。而對平面設計有這種認識，無論是在設計師本身或社會上，當它在推動時，都是極為重要的過程，我認為，那是一個正確的進展方式。然後，集團、個人、機能等種種問題才會開始被熱烈討論。但這些會之所以成為問題，只不過是因為設計師擁有的創造本能，無意識地感到被理論壓迫而已。

傳達理論當然需要正確性。在終於有機會對所愛的人說「我愛你，請和我結婚」時，如果弄錯意思將會是一件很嚴重的事。然後，就像開頭時說的，在需要這種正確性的傳達中，能夠勝過語言的表現方法並不存在。但是問題在於，就算意思已經正確無誤的傳達給對方，但她的心卻不一定會有

所動搖。當在說這句話時的真摯表情、一滴眼淚或滿懷心意的握手等，這些比起千言萬語都更能夠打動對方的心。因為傳達理論只不過是機能論而已，而像這種注入純樸感情的重要性似乎在某時期會被遺忘。例如Good Design運動時期，茶壺、碗、盤等所有食器變成會讓人聯想到便器的全白陶器時期等，這些都是過於傾向機能性觀念的結果。以Good Design運動要斷絕過去粗俗花紋氾濫的時期而言，雖然不能無視那些設計所達成的功用，但無時無刻只用這些去滿足人類複雜的感情終究是件不可能的事。

人們製做工具、勞動，然後創造，這是受到「不做就沒飯吃」這種理論支配的結果。但是，科學技術的高度進展帶來機械文明的重大變革，並讓人們的勞動時間漸次縮短。因此在人們今後的生活中，目前被稱作「遊憩」的閒暇時間該如何度過？這無疑將是一個重要的課題。這是從太古以來，持續努力工作所建構出的文明的「質」的轉換期。習慣於工作，並從勞動中建構人類社會的人們，從此之後會對被分段化的時間開始感到困惑。雖然接受勞動－遊憩－勞動，是一種健全的律動應該是被期待的事，但實際上，這個遊憩時間反而會造成人們的疏遠。以現代哲學・文學・繪畫為始的各種藝術，將進入不被人們相信的時代並繼續摸索。

在尚・保羅・沙特（Jean-Paul Sartre）的著作《嘔吐》（Nauseais）中，主角安東尼・羅昆汀（Antoine Roquentin）

說：「我的生存權利已不復在，我偶然來到這個世間，像岩石，像植物，像細菌般的存在過。」就像《我思故我在》的笛卡兒那樣，人類牢不可破的存在意識在今日可說是已逐漸瓦解了。

　將如此複雜的人類，放在人類社會這個大容器裡，然後不分青紅皂白地以一定標準進行衡量的這種想法，實在無法以此掌握現代。但目前的傳達理論並沒有接觸到人們各別的偶然性，如果從機能論來看的話，這是把人類不可思議的部分排除在外的作法。因此人類否定論就算在哲學和藝術中是被允許的，但在設計領域卻不被認可。所謂設計，它原本就是站在肯定理論的觀點上！從一味向前看的肯定思想，是隨著技術發展成長至今來看，這或許是理所當然的事。但就算是在平面設計領域，像是在戰爭中「向前進！這是一億個火球！」（原文是「進め一億火の玉だ」是二戰時由日本大政翼讚會提出的標語，也是一首軍歌的名字）式的人類全體主義衡量下的傳達，此時就必須將它否定才行。而其中需要的是，在只有追求機能的情況下卻無法得到的「什麼」。例如一張海報，假設那是聽一場香頌音樂會的海報，那這張海報要傳達什麼比較好？應該是音樂會的內容或舉行的場地、時間之類的吧！但仔細思考的話，這些必須傳達的項目全部都能夠用文字表現，那麼，文字以外的圖形部分是為何而必須存在？或許是要讓海報顯眼？又或者是為了讓音樂會看起來更具有魅力？

這時應該考量了很多面向，但本質上，這些卻和要傳達的內容無關。不只是這樣，似乎許多設計有時還必須限定它內容的意象。例如，艾菲爾鐵塔被畫在那張海報裡，以一般想法而言，那應該會產生「艾菲爾鐵塔－巴黎－香頌」這樣的聯想，但如果是為了要對巴黎產生憧憬或是要聯想到巴黎，那對象就不只是去聽香頌的那些人而已。所謂正確的傳達，是在將「Ａ」的內容傳達給「Ｃ」時，媒介的「Ｂ」必須要在盡可能保持客觀的情況下忠實傳達「Ａ」的內容才行。然後，相對於圖像意含的接收會因人而異，這時擁有明確意含的語言傳達絕對比較適合。當然，也會有結合兩者進行正確傳達的情況，但寧可將圖像從狹義的傳達理論進行分割。因為如果不確立圖像獨自的價值體系的話，那就永遠只能看見它被當作語言附屬物的價值而已。在此我想要說的是，所謂平面設計師並非狹義的視覺傳達者，而是圖像創作者這件事。這句話的意思是，在將「Ａ」的內容傳達給「Ｃ」時，它正確的傳達就交給文字發揮，之後設計師主觀性的個性就能夠加入。如此一來，才可以確立超越一張海報告示機能的設計價值，而其價值雖然與繪畫追求美的價值具有幾乎同等的意義，但卻不能夠說它完全相同。

　我在想，遊戲性不能夠帶入設計中嗎？所謂遊戲性並不一定就是指概念性的遊玩，如果不將人類從遊戲性這個角度進行再確認的話，那麼就不能只將他當成是工作者來對待了。

所謂遊戲，它必須立下一個規則才得以成立，而參加者如果沒有遵守規則這種想法就無法進行，這是人和人之間的信賴，也就是以肯定理論為基礎。然後，如果要追求人類更深層本質的遊戲性的話，那就有賴於在相互理解的情況下去思考該如何打破既有規則並創造新規則，這並非以貫徹「不做就沒飯吃」這種絕對性悲傷理論為前提，而是極具靈活性的思考方式。我認同做設計也應該要和機能性切割，然後必須設立一個完全自由的彈性空間這種想法，這或許不是藝術所要追求的將人放在一個獨立和極限境地那種嚴厲的思考方式。但是，不論是執行工作或什麼都不做，去挖掘一個從極度悲傷理論解放出來的新價值體系正是遊戲性的本質。

例如要做某本書的封面設計，這和前述香頌音樂會的海報相同，都是要放入書籍名稱、作者名字、出版社名等文字。如此一來，之後考量的就是要「讓它在書店架上時會醒目嗎？」或是「買下它之後，擺在書架上或帶著走時的尺寸大小適當嗎？」等等，而在這些機能性以外的部分都要能夠自由發揮才是。而在實際上，也有將畫家的畫作就直接用在封面的例子。但就算是這種情形，如果設計者為了要將書本內容忠實反映到封面而做限定的話，那該書作者很可能會覺得相當困擾。因為到最後無論再怎麼努力，要在封面上將書的內容完全表現出來是不可能的事。所以要打破目前封面設計的概念，並進一步將它當作是書本設計，而在讓書寫內容變

成書本這種實體時，要有那是和設計師共同製作才得以產生的這種想法，也就是說在那當中，應該要建立起設計師的思想會加進來這種想法才對。然後，以那是帶著抽象性的視覺符號展開，並應該在那部分加入身為圖像創作者的獨特性。這從「設計」這個廣大領域來看的話，那當然只不過是一個非常微小的例子而已，但如果不事先讓這部分的設計思想明確化，就會被傳達的機能論推著走而無法發揮，又或者是可能會無法區分和藝術之間的差別。

V. 視覺設計領域的擴大

　　到目前為止，我是以微觀角度來捕捉視覺設計的問題，但如果是宏觀的話，會產生更多面向的問題是理所當然的吧！如果回顧日本的視覺設計發展史的話，從圖案、應用美術、商業美術、宣傳美術、商業設計、平面設計、視覺設計這樣的名稱變遷過程就能夠知道，那是在反映各時代實際狀況下的快速發展結果。現在所謂的設計這個用語，已經被使用得太氾濫了！例如連料理或花道等都會用，從講起設計師只會想到服飾設計的時代來看，這還真是有恍如隔世的感覺。然後對於遠超過原本「設計」這個用語範圍的社會多方面要求，我們平面設計師也必須要積極回應才行。它在公共性・社會性的要求已經擴大到都市・環境・教育領域，而我們就要對視覺環境這麼廣大的領域進行設計工作。例如目前已經

有視覺設計師開始參與都市、建築、高速公路等方面的色彩計劃，如果將這些認定是廣義的傳達設計的話，那麼在目前（譯註：文中此處是指1968年前後）平面設計師的傳達概念下將會產生屬性難以判斷的問題。像這樣，就算是在持續擴大的領域中，設計師被要求的是能夠對應機能問題的自由性思考。但是，包含這些在內，越來越複雜化且持續發展中的傳達架構也逐漸進入了重整階段。確實，每天產生的大量資訊是將「意象」這種抽象性概念放在傳達架構下產生、處理並持續傳達著。但另一方面，隨著電子技術的發達，人工智能的研究正以飛快的速度進行中，而這些大量的資訊處理也持續引發了改革。也就是說，這意味著資訊處理已進入到自動控制的階段。因此，正無限擴大的傳達架構是在回饋機制下被賦予秩序並開始生產，而代替人類頭腦的電腦性能也正在提升並在資訊處理方面扮演吃重角色。今後，這些人類生活中的機能裝置必定會繼續發展下去，而資訊的流通也會因為微型電視和微縮膠卷的發達而進行的更為輕鬆且正確吧！例如人類的記憶裝置或許會被微縮膠卷完全取代也不一定。亦即以機能為根基能夠進行設計的裝置部分將會發展成被壓縮的形式，而人類生活的最主要部分就算沒有產生任何變化，但人類從那部分開始將會以比現在更為解放的方式生活下去吧！機能性愈被集結，人類就愈會被從那部分隔離，而必須在無意義中追求價值。而要如何將那無意義性進行設計呢？這件

事就算是在以宏觀性來捕捉設計未來性的場合，都絕對是相當大的課題。然後，那無意義性也必定會再度和遊戲性連結在一起，不，若不從和遊戲性積極連結這個角度思考的話，那對人類社會而言甚至可感受到危險性。

在約翰・赫伊津哈《遊戲的人》（《Homo Ludens》高橋英夫譯）一書的序中說到：「十八世紀在那純樸的樂天派中，我們人類始終無法說是眾人認為的那麼理性。因此就〈現代人〉（Homo sapiens）這個名稱是指我們而言，在明顯變得不像當時認為的那麼恰當時，除了這個名稱以外，意指人類的〈製做的人〉（homo faber）這個名稱就被提出。但這卻比前者更不適當，因為會製做道具的動物也不在少數。說到『製做』這件事，這也和玩遊戲一事相同，實際上也有很多會玩耍的動物存在。但就算是這樣，我認為，就像和製做道具的機能完全相同那樣，〈遊戲的人〉（Homo Ludens）這個用語也是指某種本質性機能的用語，並且值得和〈製做的人〉（homo faber）佔有同等位置。」像這樣，赫伊津哈規定了「人類是玩遊戲的存在」而其遊戲的概念是和人類文化的原型有關，他並指出遊戲性在原始的人類生活與行動・語言・宗教・生產技術・求愛・各種禮儀・藝術的產生當中是被認同的，而此遊戲的「質」在文化發展・共同體組織中也背負著相當重要的責任。關於歷史學家赫伊津哈所確立的Homo Ludens〈遊戲的人〉這個思想，和我所謂在設計上的遊戲性之

間有甚麼樣的關連這點上，我想問題雖然很多。但因為在人
類本質中可看到遊戲性，所以在將它描繪成現代性，或者是
人類未來樣貌的場合時，我想，更積極導入其概念確實會變
成是一個很大的課題。

　在以視覺傳達為主的都市或建築・公共建設上，伴隨著我
們工作範圍的擴大，人類的本質，我想，並非只從工作機能
面而是也能夠從遊戲面來加以捕捉。

VI. 廣告設計

　在思考平面設計的可能性時，就必須要去碰觸它在廣告中
的創造力問題。所謂公共性或文化性設計當然非常重要，但
我必須說，廣告的設計比它們來的更重要。昂德勒・希格斐
（Andrc Sicgfried）提到：「將現代劃分成管理、秘書、廣
告、家事、遊覽、速度、子午線、原型、技術這九個時代，
就能夠將它解釋清楚。」然後，在《現代＝20世紀文明的方
向》（杉捷夫譯）一書中有以下敘述：

　「廣告這種現象不全然是近代性的工業生產而已，對於進
步的社會生活而言，它對應了不可欠缺的、本質性的一種面
向。在機械時代・規格生產・量產的時代中，我們必須要將
這些以『大架構中的小齒輪』這種角度來考察才行。因此，
像往常所做的那樣，將它看成是一種奢華，或單純只為私人
利益奉獻的技術，以這種角度來看就是一個嚴重錯誤。而目

前要讓我們經濟制度順利運作的基本條件之一正成為問題。在解明二十世紀各種樣貌而賦予的一系列研究中,廣告理所當然會被包含在內,而其本質、效用、方法方面是賦予特徵,只用一句話來說的話,就是要將它定位在技術性、經濟性與社會性這個位置上。(中略)在我們的文明生活中,『分配』的重要性,至少不能夠低於生產。就廣義來說,『人』包含了在經濟上一般性管理的事物在內。特別是,在生產與消費間的關係中劃分問題、將物品送到消費者手中、在購買者的大眾間分配生產品等為標的的整體性操作。而廣告就在此處出現。廣告的作用並不只是附加的,是由生產者與消費者之間不可欠缺的節點所構成。」

　　這裡在對廣告功用有明確刻畫的同時,它也提出身為提攜者的設計師,是連結生產者與消費者的傳達者一事。換句話說,在資本主義社會中,生產者對生產品的分配,當然是以企業追求利潤的形式呈現,但它在身為當事者的同時,也必須是一個消費者的利益擁護者。這看起來似乎是對立的,但在現代社會中,不本質性考量消費者利益的企業應該無法持續下去。能夠以低廉價格入手一件好商品是消費者所期望的,而這也是企業的座右銘。在美國不斷創作出最具創意廣告活動的DDB(Doyle Dane Bernbach)社長,同時也是創意總監的威廉・伯恩巴克(William Bernbach)在《五人的廣告作家》(TOKYO COPYWRITERS CLUB譯編)中提到:

「我進一步想要說的，廣告要成功最重要的因素還是在於產品本身。但我似乎沒有太多機會，可以充分談論或強調這件事。要說的是，我認為優秀的廣告宣傳反而會讓不好的產品更快退場，這是因為它不夠好的這件事會快速廣為人知的關係。而這當中最重要的是，我們是以代理角度和委託者一起想要讓該產品變得更好，所以我們會找出改良點、找出能夠引起消費者物欲的方法、找出能夠增加到產品中的事物和機會，而這就是產品本身。為什麼呢？因為當你手中拿著它的時候，你就處於打算販賣其他大眾買不到的東西的境地。（中略），所以我們絕對不會想用廣告的魔術欺騙自己，而魔法就在產品當中。」

只要是好的產品就會被消費者接受，而這是要讓廣告具有效果的最大要素。

但是，只要有好產品就一定能夠賣的好？這在現代市場並非那麼單純。此外，有些企業經營者似乎擁有生產優先的觀念，他們認為只要製造出好產品就必定會大賣，但是依照產品屬性不同，目前正處於和一般「生產→販賣→廣告」這種順序不同，而有時必須要逆向思考否則就無法順利銷售的時代。也就是說，在逆向思考容易廣告的產品這件事時，換句話說，就是必須站在以消費者為中心的立場去思考他們真正期待的產品才行。然後對設計師而言，這件事是透過廣告這種表現方式將企業產品和服務傳達給消費者，而它會被要求

必須是喜悅和非常誠實的廣告表現。只要產品本身真正夠好的話，其表現構想會從它自身當中產生，之後也就能讓該廣告產生魅力。

　但實際上它的基本問題，也就是不去建立該如何讓自己公司的產品成為具獨創性優良產品這種根本對策，然後在不景氣時期就一邊製造不具個性的商品並製作強行販售的廣告，似乎很多企業都認為這是販賣商品的唯一手段。在因為技術革新而讓產品機能水準幾乎沒有太大差異的今天，以類似製品來標榜獨創性確實相當困難，我認為這時產品設計的問題應該會被放大檢視，而它和我們平面設計師之間的溝通也是必要的。例如觀察德國百靈牌（BRAUN）和日本廠商在同樣電氣產品設計上的差異性，那似乎還存在著相當大的問題。美國廣告公司DDB社長威廉・伯恩巴克在日本的演講中明確說到：「第一次接到SONY委託我非常高興。在美國，SONY絕對不是我們最大的客戶，而且它在電子業界也不是最大的公司。實際上，我們曾經好幾次推掉比SONY大上十倍的電子企業的委託，為什麼會這樣？那是因為SONY總是做好產品的關係。」確實，設計師是以傳達者身分比消費者更早一步檢討該產品的優劣，而透過廣告讓人瞭解並購買後，消費者的利益是否增加的這點，也有必要進行最後的確認。如果該產品不好的話，那就應該要建議企業對該產品進行改良，但是如果他們始終無法接受的話，那就應該要拒絕那個案子。

對於製作廣告時的設計師責任，我的想法如下：

① **企業的利潤追求**──企業體理當追求利潤並計算利益才得以茁壯，而廣告當然是追求利潤的尖兵。然後從消費者端來看的話，當好的產品被大量販賣後，那就應該會因為生產量大進而能夠以低成本買到才是。

② **社會責任**──當劣質產品的廣告或不符合實際情形的誇大廣告出現時，就算基本責任是在企業端，但具有連帶關係的設計師也必須要負責才對。此外就廣告表現而言，公平交易所須的良好意識也是不可欠缺的。

③ **文化意義**──當廣告有被刊登在報紙或被當成海報貼在街頭，也就是能夠在公共場所看見它的時候，那麼，該廣告要和提供的企業體分離並且要產生公共性和文化性的意義才行。只求能夠賣出就好的粗俗廣告除了汙染街頭外，它還會給人一種不愉快的感受。大量的廣告會讓每天的尖叫聲不絕於耳，就算人在茶水間也有報紙會被送達，而電視上的廣告也會自動進入眼簾，因此就算是只有一個粗俗廣告帶給人們些微的毒害，但它的累積效果對社會所產生的不良影響卻會變得相當大。而廣告表現的好壞能夠左右一個國家的文化水準，此言絕不為過。

如上所述，廣告是站在商業性‧社會性‧文化性這三個主軸上才得以展現出它完整的樣貌，而在表現上背負著重要角色的設計師，其責任之重大自不可言喻。然後，關於實現廣

告機能的造型表現，平面設計可說是和其它領域相同吧！

VII. 設計師的創造性

因蓋洛普民意調查而聞名的喬治‧蓋洛普（George Gallup）在其著書《創造する頭腦》（南博譯）中指出了一個驚人的事實：

「人類史前時代最讓人感到不解的，莫過於他們花了數十萬年這種難以置信的時間，居然只為了學習要如何改良所使用的石器一事。（中略）我們再度回到我們的基本課題，亦即我們目前所處的文明水平已然不低，但人類卻只用到所擁有高度智能的極小部分這件事上。在盡可能運用這些能力所產生的可能性，將會非常了不起。而我們為了要達到更高度的文明水平，除了必須擁有自然的力量或是嘗試去改良大自然外，我們還須要依賴社會心理性的力量。其解答就在現代人的頭腦中，它需要進行一種有效的訓練與使用。（中略）我們現在必須著手處理的是，現代人在過普通生活時，究竟會用到多少這種高度智能的能力問題。現代人要到什麼程度為止，才能夠實現自己的可能性呢？就算從任何一個人或集團來看，其思考的量或種類都無法進行正確的測量。但是，以觀察和經驗為基礎的話，我們除了能夠進行推測外，還能夠將這種推測和人腦運作與精神生活領域相關的專家見解進行比較。在專家試著臆測的見解中認為，人類僅用到其高度

腦力中極小的一部分而已。若引用經常被提出的數字的話，那不過是佔了可被實現能力中的2%到5%。」

　若現代文明僅用了5%的頭腦的話，那人類還擁有95%的可能性。因此在更科學、更具組織性的頭腦開發法下，那麼，人類就能夠獲得更高度的文明。

　「設計師」是在大量生產與大量消費這種現代產業下產生的新業種，而其創造性也似乎是依靠個人感覺。當然，我們隨處可見到想將這種創造活動進行組織化的動作，甚至在某時期還被認為非集體創作就無法立即回應時代。特別是在現代，廣告創作很難只靠一位設計師就完成，那通常是藝術總監、設計師、文案撰寫人、插畫家、攝影師等專業人員，在團體合作下才得以完成。但是，我們也常可見到，那些成員間的相互依靠卻常會讓創意變成普普通通。而現在，偉大創作似乎從優秀的個人才能中產生還比較多的樣子。但這只是目前的集體創作還處於非常粗糙的狀況，是因為蓋洛普等人所提倡科學性‧組織性方法論還未被確立的關係吧！將更高度的研究開發系統帶入我們設計師的創造活動後，毫無疑問的，那將能夠獲得更大的成果。

　雖然廣告創作的世界也導入了亞歷山大‧奧斯本（Alexander Osborn）的〈腦力激盪法／檢核表法〉和湯姆‧亞歷山大的〈關聯法〉等試圖進行集體創作，就算那在廣告的概念和製作階段是有效的，但我認為在設計創作領域中則還未被有效

開發。而開發原子彈的曼哈頓計畫研究系統或由馮方（Von Fange）記錄的美國奇異（General Electric）公司的創造性開發工學計畫等，這些在科學‧技術領域很早就著手進行組織性的開發創造並獲得成果。而在設計創造的世界中，雖然我認為未成熟的開發組織的導入反而會阻礙優秀個體的創造性，但是在更深層的意味下，我想，科學組織的創造性開發卻仍然還留有相當大的發揮空間。然後，那就像馮方（Von Fange）所描述般的：

「創造性是極為複雜的事物。在以往數個世紀間，創造性它不斷被當成是思索的對象。當想要在自己的專門工作中有效應用創造性時，這時它就會顯得更為複雜化。但很幸運的，在面對這類問題時，我們還有合作者提供的方法可用。那就是將疑問化整為零，並逐一研究和理解這種方法。因為這樣實行後，我們只要再將各部分加以組合，就能夠對整體理解的更為透徹。這就是之後要被應用的，具有創造性且能夠提升解決問題效果的技法。如此一來，無論我們有多少疑問都能夠獲得解決，這應該不需多做說明才是！而各要素，也應該適用於我們已經充分瞭解的領域中。其主要目的是，將這些要素進行理論性的系列整理。然後就可以得到結論，並產生新的理解，最後就能夠再將之利用。」（《創造性的開発》加藤八千代‧岡村和子譯）。

而在設計的創造中，分析問題與重組作業應該也是不可或

缺的吧！創造是不可能無中生有的。我認為，所謂的創造性是在既有基礎上的新結合。設計上的創造性指的是獨創性，它雖然以想像力為媒介，但想像力就是以既有知識為根基這點則相當明確。平時若不致力於開發工作，就算在那當下眺望天空一角也不會有創意從天而降。丹下健三也說到：「常聽人說創意是無中生有，但我卻不太信任那種從什麼都沒有的地方產生的創意。所謂創意，寧可說是只在特定情況下才會產生的事物。我認為，在該狀況的意識支持下才能夠進行所謂的『創造』動作，不是嗎？剛才提到該狀況的意識支持，指的是自己本身在該狀況中要處於主動這種意識，或者是，在形塑出該狀況後自己也要主動參加，是在這種意識下的狀況成為創意的契機，這是我的想法。」類似這種創造性，它掩埋了在科學・技術發達下的社會生產結構機械化和人類之間所產生的裂痕，然後就像為了要對建構一個健全發展的高度文明發揮作用那樣，設計師也必須要有負起一部分責任的這種自覺，和不斷努力創新的這種覺悟的想法才行。

永井一正 / 攝影：沼田早苗

永井一正 Kazumasa Nagai

1929年出生於大阪。1951年東京藝術大學雕刻科退學。1960年參與日本設計中心的創設工作，現為最高顧問、JAGDA理事、日本設計委員會理事長。

自1960年起，獲日宣美會員賞、朝日廣告賞、每日設計賞、東京國際版畫雙年展東京國立近代美術館賞、ADC大賞、ADC會員最高賞、會員賞‧銀賞‧銅起賞、日本宣傳賞山名賞、龜倉雄策賞、勝見勝賞、每日設計賞、設計功勞者表彰（通產省）、每日藝術賞、藝術選獎文部大臣賞、紫綬褒章、勳四等旭日小綬章、華沙國際海報雙年展大賞‧金賞‧銀賞‧特別賞、布爾諾國際平面設計雙年展大賞‧金賞、墨西哥國際海報雙年展第一位賞、莫斯科國際海報三年展大賞、Zgraf國際海報展大賞、赫爾辛基國際海報雙年展大賞、世界AIDS大賞、亞洲太平洋海報展大賞……等等獎項殊榮。

永井一正
Kazumasa Nagai Design Life 1951—2004

作者：永井一正 Kazumasa Nagai
　　　日本國際知名平面設計大師

　　　中文版出版策劃：紀健龍 Chi, Chien-Lung
　　　譯者：張英裕
　　　文字潤校：王亞棻 Tiffany Wang
　　　Book Design by Chi, Chien-Lung 紀健龍

發行人：紀健龍
總編輯：王亞棻
出版發行：磐築創意有限公司 Pan Zhu Creative Co., Ltd.
　　　　　台北市文山區樟新街8巷1號2樓｜www.panzhu.com
總經銷商：龍溪國際圖書有限公司
　　　　　新北市永和區中正路454巷5號1F｜Tel: + 886-2 -32336838
　　　　　印刷：穎慶彩藝有限公司
　　　　　初版一刷：2013.11
　　　　　定價：NT$540元　　　ISBN：978-986-81292-6-9

永井一正 Kazumasa Nagai Design Life 1951—2004
Copyright © Kazumasa Nagai / DNP Foundation for Cultural Promotion

日本知名ggg設計畫廊──設計叢書　　磐築創意嚴選

國家圖書館出版品預行編目(CIP)資料

永井一正：Kazumasa Nagai design life 1951-2004 /
永井一正作；張英裕譯.
-- 初版. -- 臺北市：磐築創意, 2013.10
　面；　公分

譯自：永井一正：Kazumasa Nagai design life 1951-2004
　ISBN 978-986-81292-6-9(平裝)

　1.永井一正 2.平面設計 3.作品集 4.藝術評論

964　　　　　　　　　　　　　　　　102020143

磐築創意出版　　嚴 選 設 計 書

《設計中的設計》是本社第一本引進出版的設計選書，在此感謝許多讀者的支持與迴響。本社繼續秉持著精選好書的理念，提供給從事設計工作的設計師、設計科系老師、學生或喜愛設計的人士，可自我提升的讀物和教材。另也藉此發揚健康的設計觀念，以向大師學習進而見賢思齊、薪火相傳，期共同努力建構一個更精緻、更美好的設計生活大環境。

龜倉雄策─日本現代設計之父
龜倉雄策 著　　　好評販售中
探索日本平面設計界巨人‧日本設計進化歷程
──知名日本ggg設計畫廊叢書

現今台灣創意產業蓬勃發展，滿地設計科系、設計師。學生時期便開始拚命接稿賺錢，成了主流價值。然而大家是否仔細想過，平面設計師在台灣實際的社會地位是如何呢？專業價值又是被民眾如何看待的呢？

一個公司的窗口就可以依其喜好要求設計師不斷地改稿；專業設計競賽找來的評審可能是所謂有名望的人，但不一定是設計專業領域的專家；設計師被認定為「位階低於企業的角色」在從事設計，所謂設計只是「依照要求去進行製作」。這些發生在六十多年前日本設計界的種種現象與問題，是否仍存在於目前台灣設計業的環境當中？如同龜倉先生所說，設計師本身沒有自我認知、不會思考，是絕對不會獲得一個好的社會地位。

至目前為止，我們是否也始終存在著沒有英文或日文這些外語文字來做設計的主要裝飾，就無法呈現設計高級感呢？是否也有依賴放個傳統圖像來宣示所謂的台灣味，只要直接套用上去就算數的錯覺呢？設計協會的成立是為了滿足部份個人利益？還是為了提升全國整體產業設計水平和改善社會對設計師地位給于認同與尊重呢？老中青設計應是傳承關係還是對立關係呢？……本書能提供讀者一個需要真實面對和深度思考的空間。

新裝幀談義
菊地信義 著　　好評販售中
這是一本關於書籍設計觀念和方法的書！
—— 日本知名書籍設計大師現身說法

裝幀是用言詞表現出作品的印象，以書的材質和文字的身姿、色調和圖像來捕捉而構築出來的，也有著交付給人們眼和手評論的作用。作品是從讀者的心中，打撈出對文字和色彩的印象。裝幀設計者需要的是，要有豐富的構築素材知識，還要有可以深深理解能帶給人們什麼樣的意義與印象。……

日本知名書籍裝幀設計大師菊地信義，至今已經手設計過上萬本的書籍和封面設計，以長期累積的豐富經驗和對裝幀設計的獨特美學觀點以及對書的熱愛，作者用實際案例深入淺出地感性描述來 談裝幀設計。

—— 期待喜歡書與裝幀設計的朋友們，能因為閱讀此書有所收穫而獲得快樂。